두 면의 바다

Two Sides of the Sea

二面の海

IANN

Area Park

설명할 수 없는
혹은 관여할 수 없는 일이나 상황에 대해
내가 할 수 있는 일은 충실한 기록뿐이다.

The only thing that I can do
about what I can not account for or
intervene in is a truthful record of it.

説明できない
或いは関与できない事や状況において
僕ができることは忠実な記録だけである。

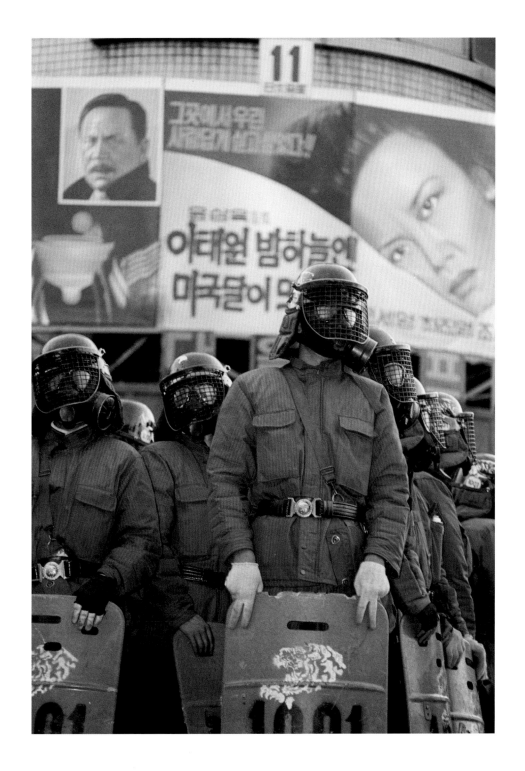

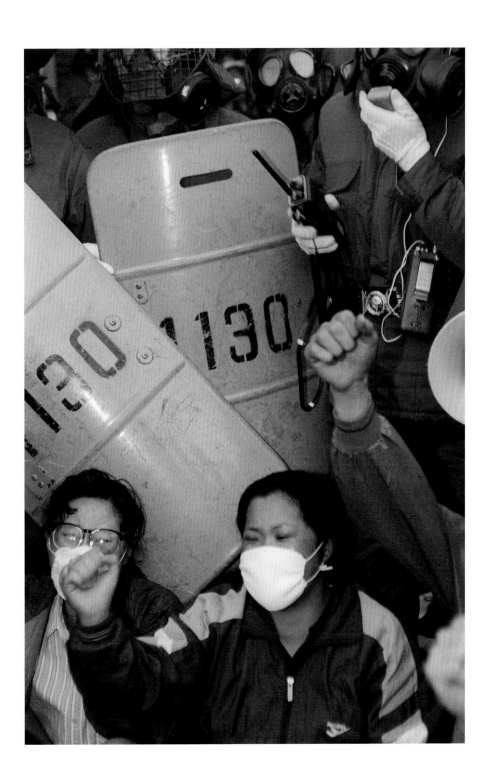

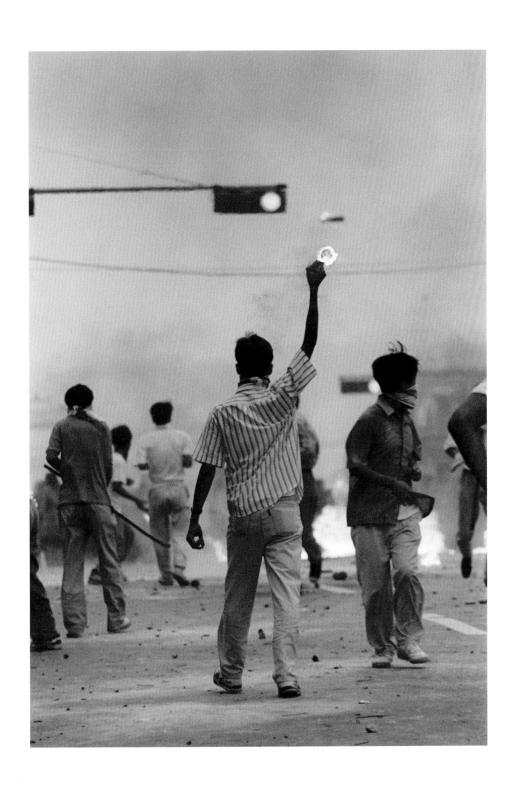

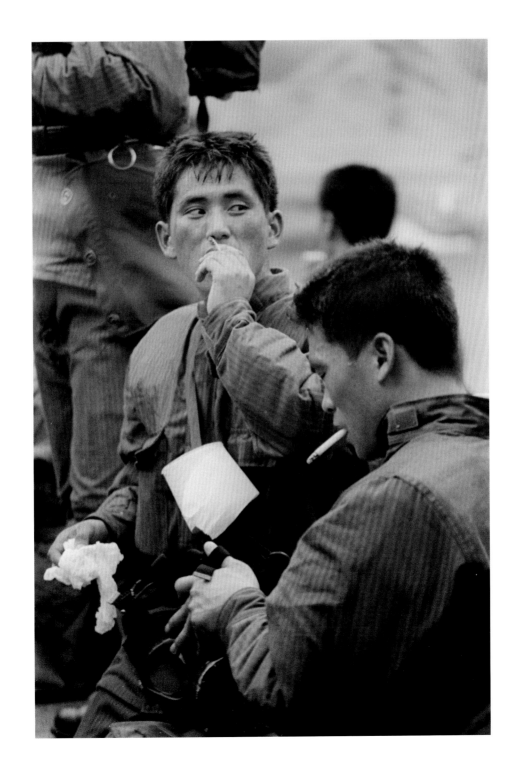

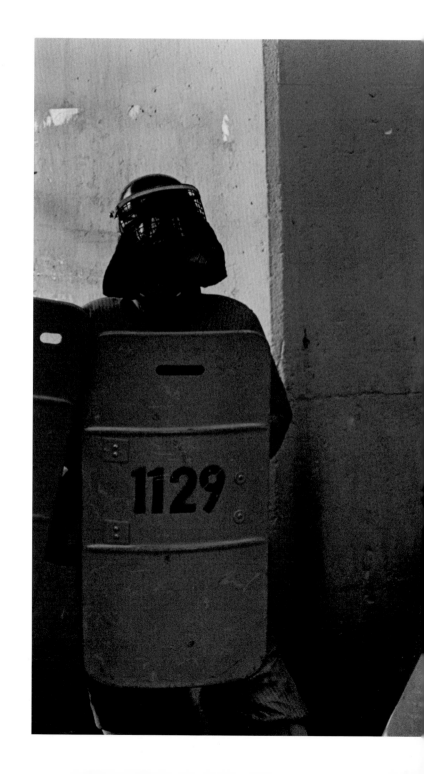

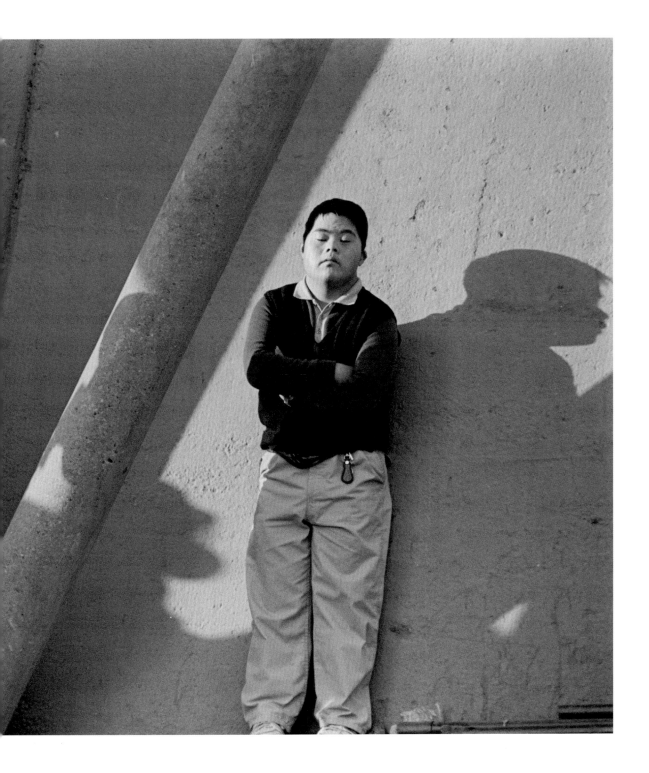

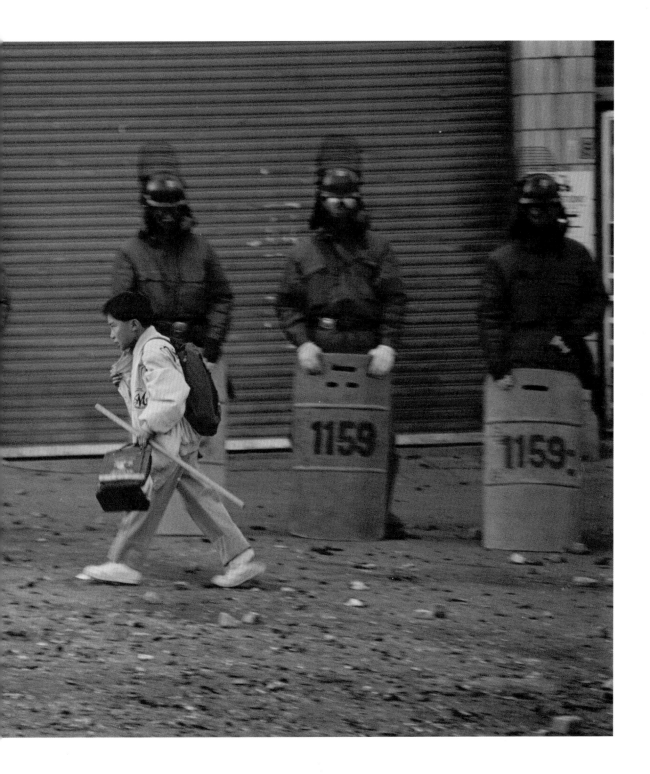

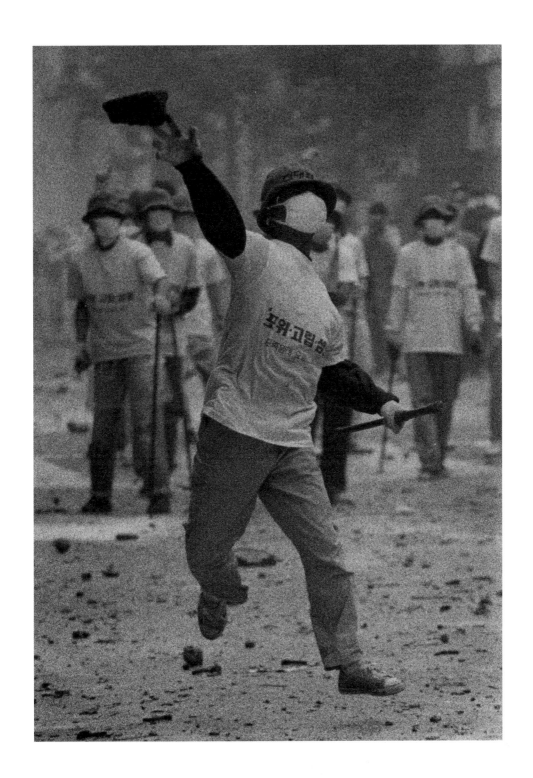

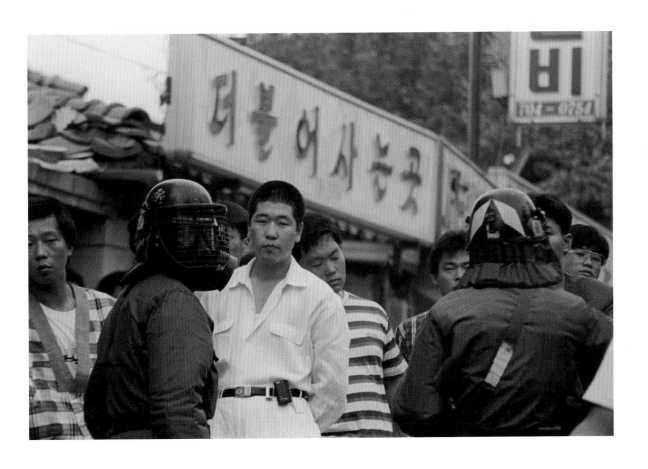

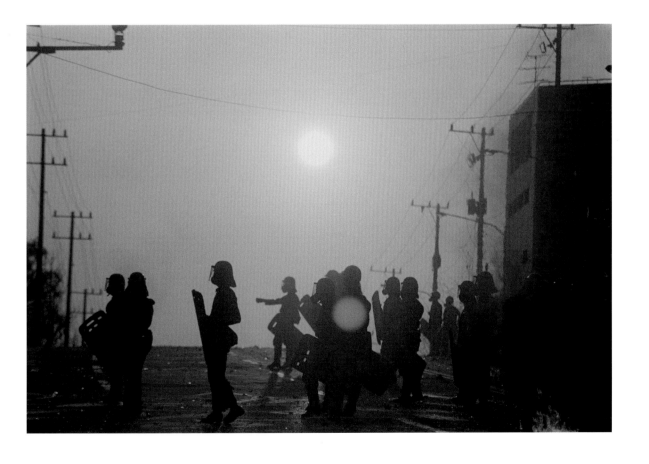

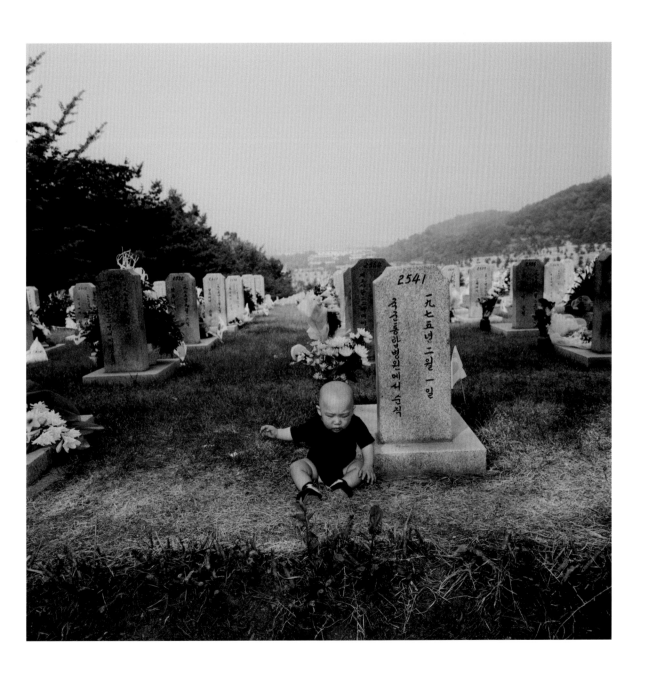

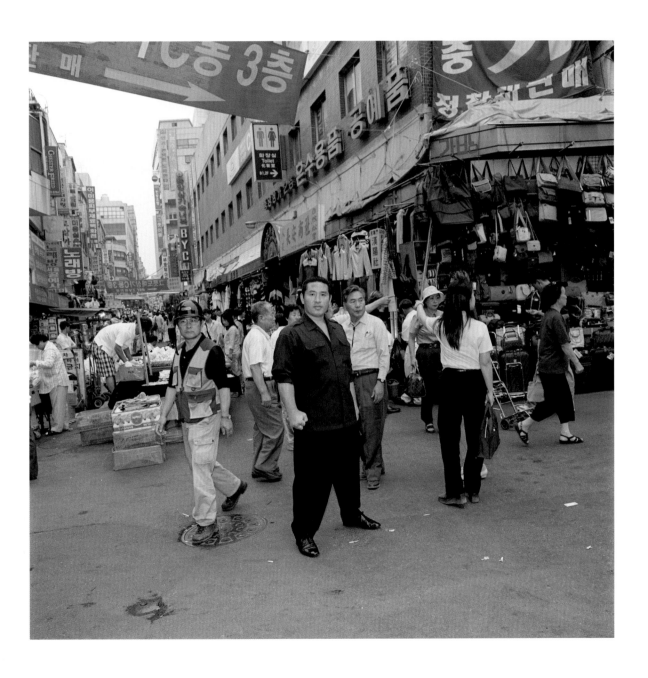

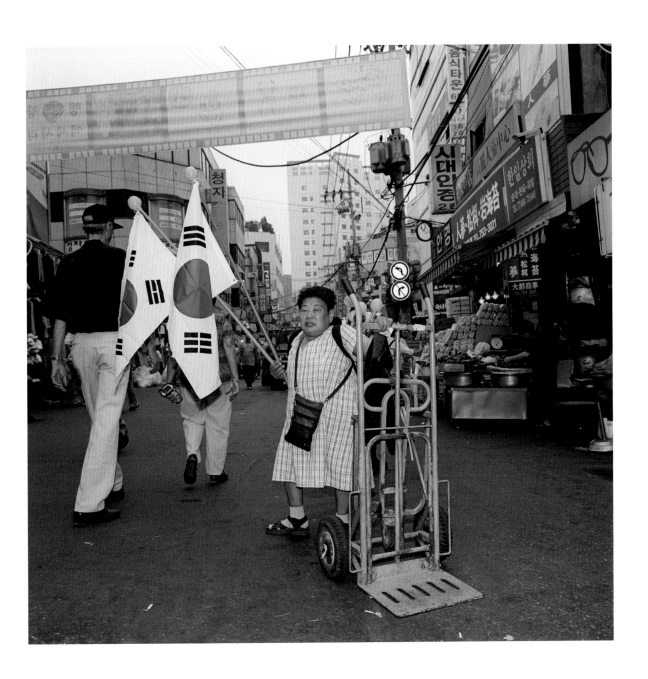

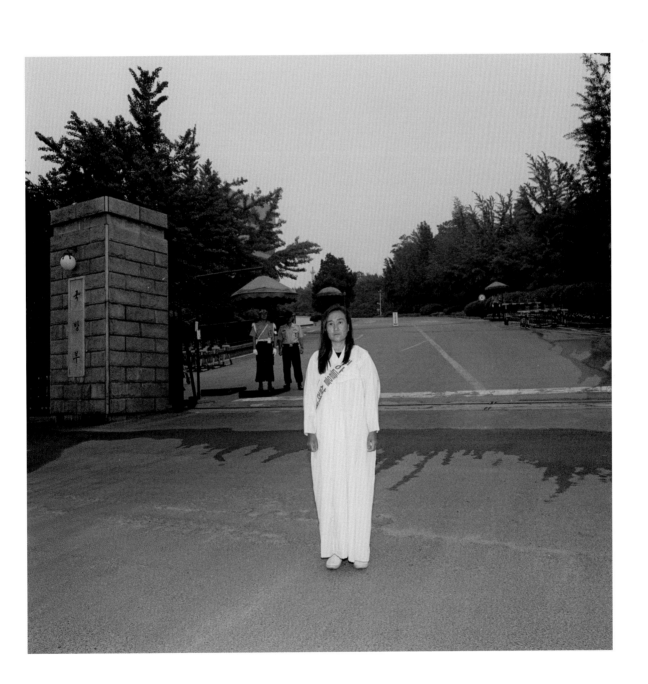

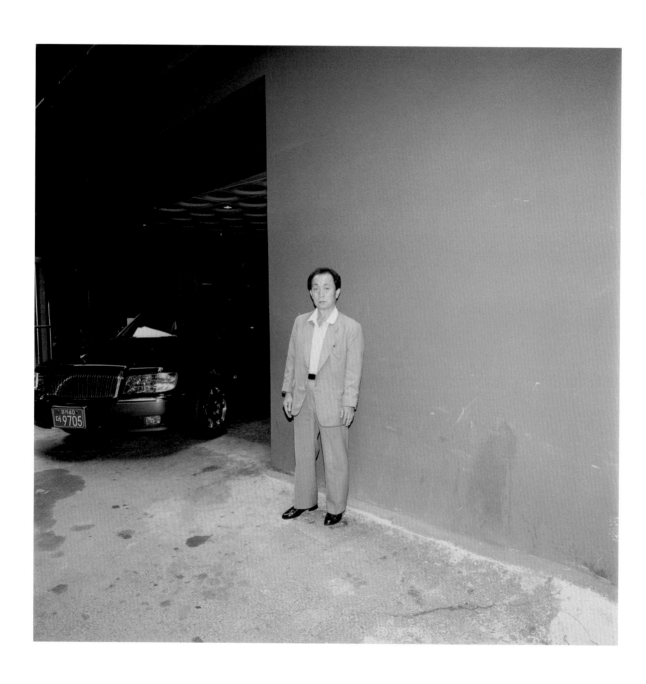

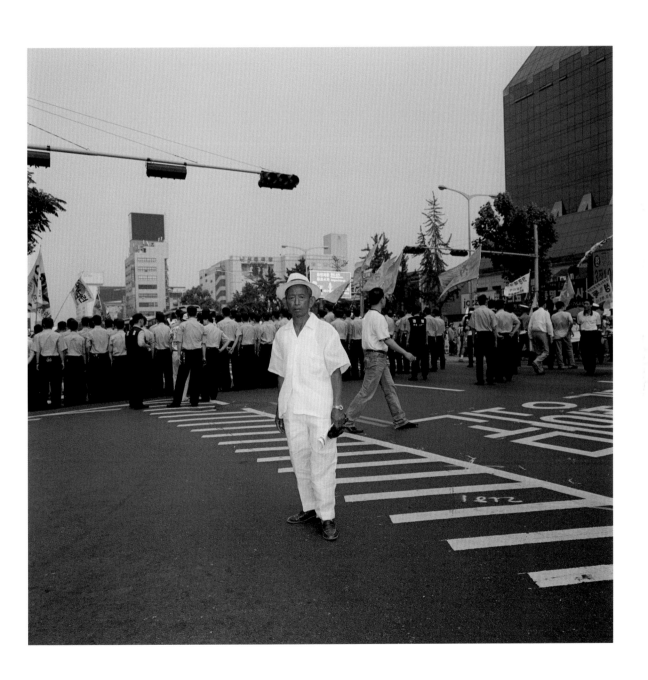

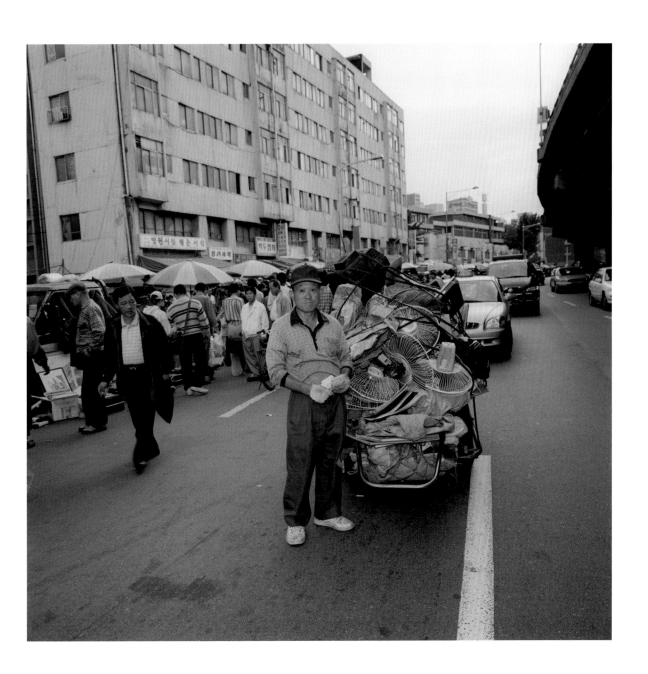

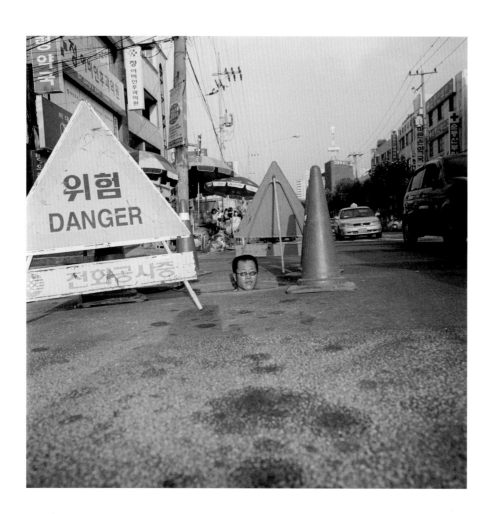

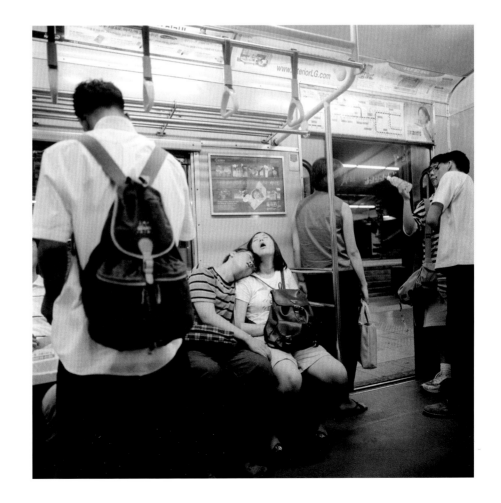

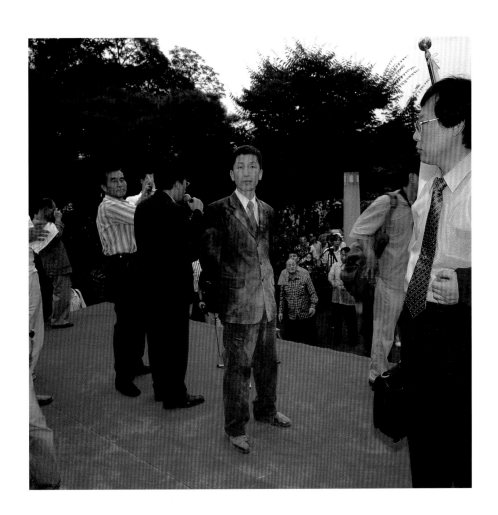

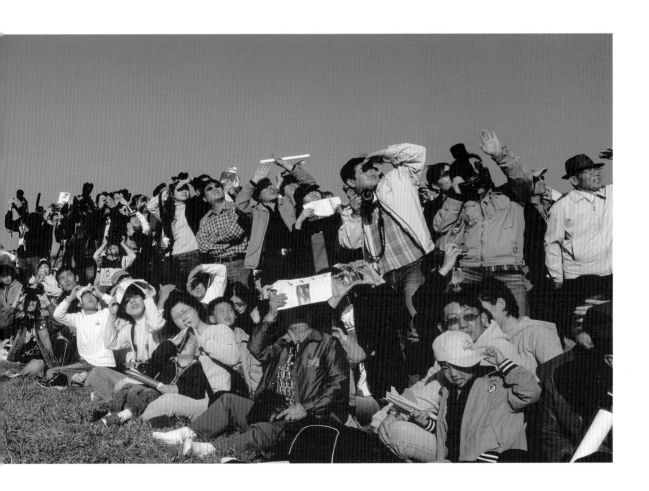

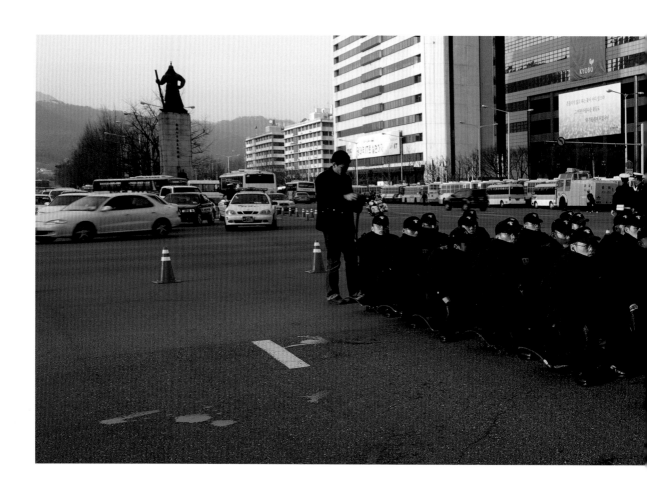

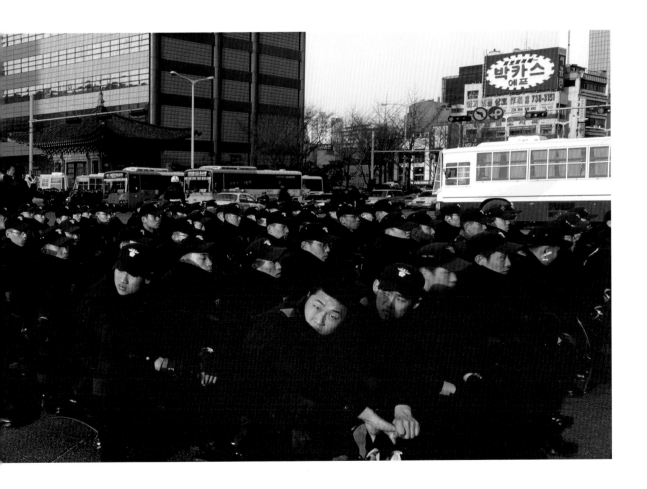

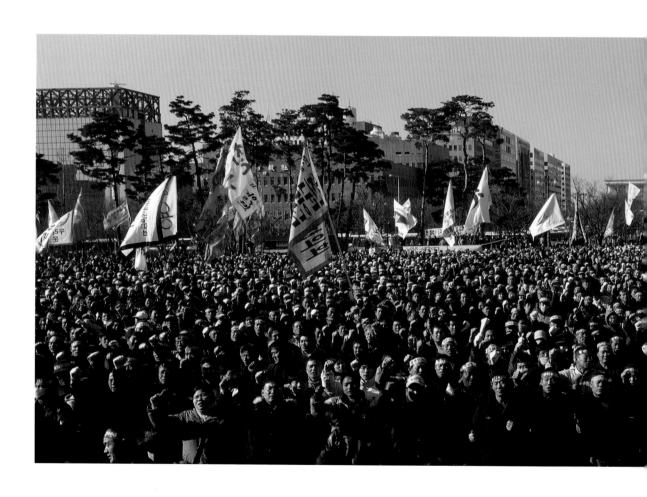

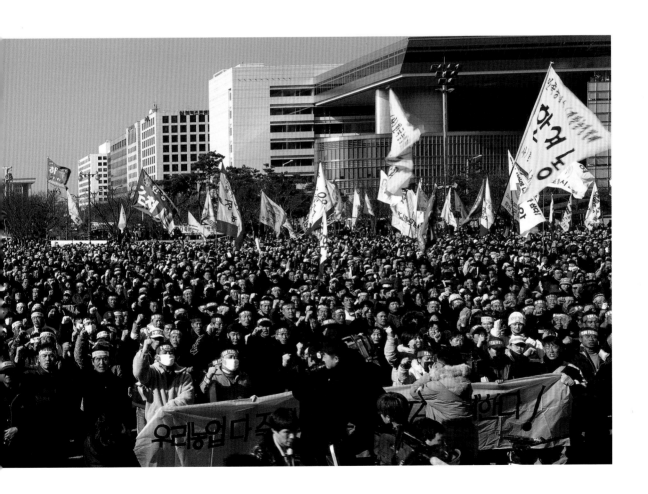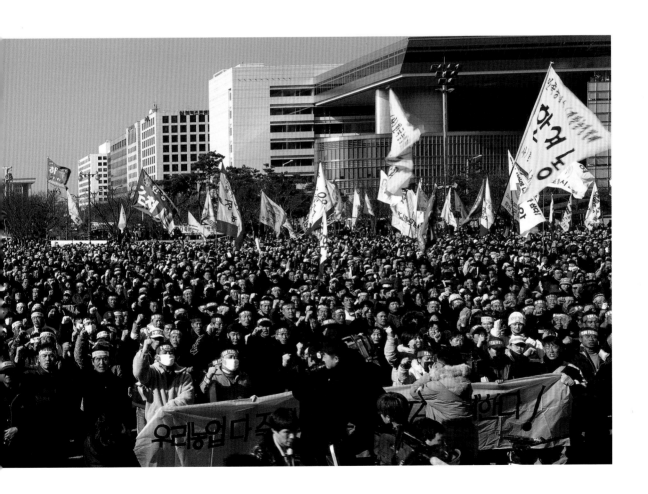

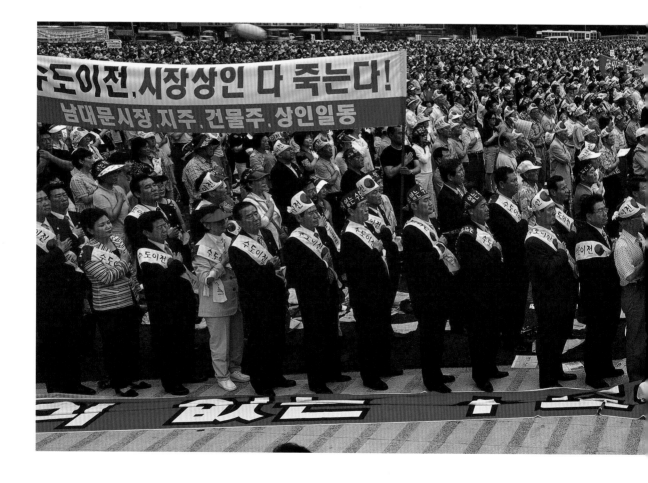

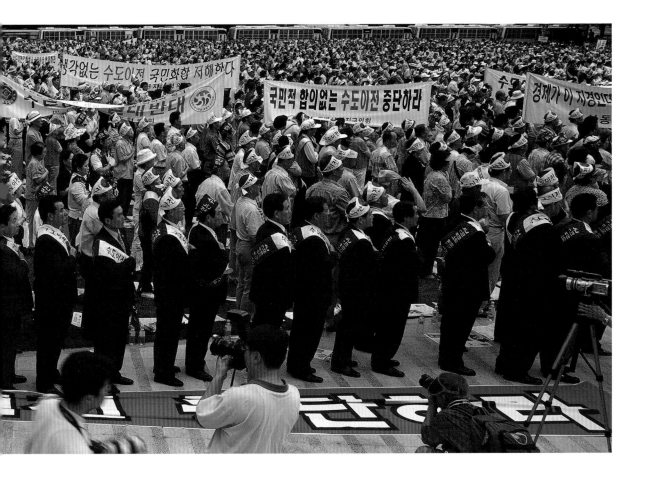

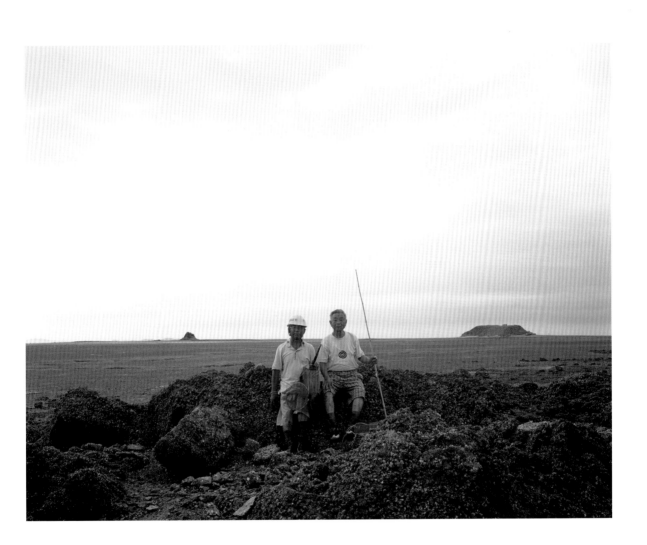

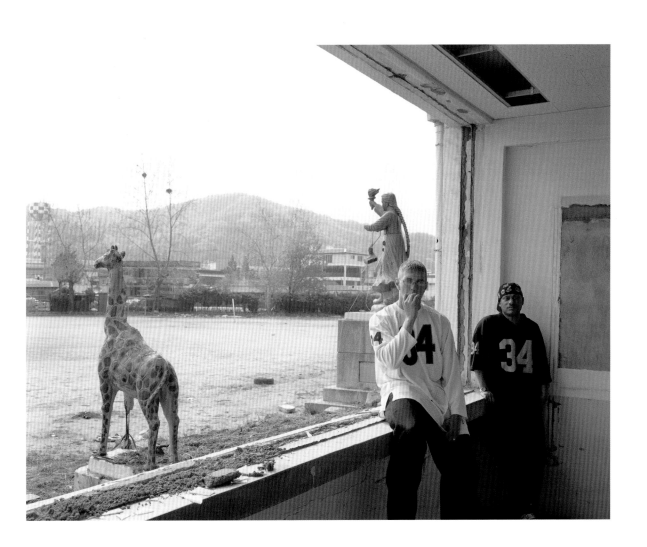

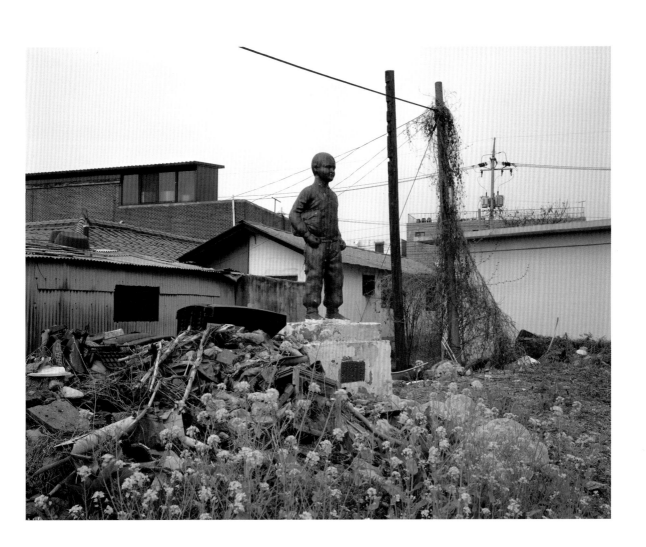

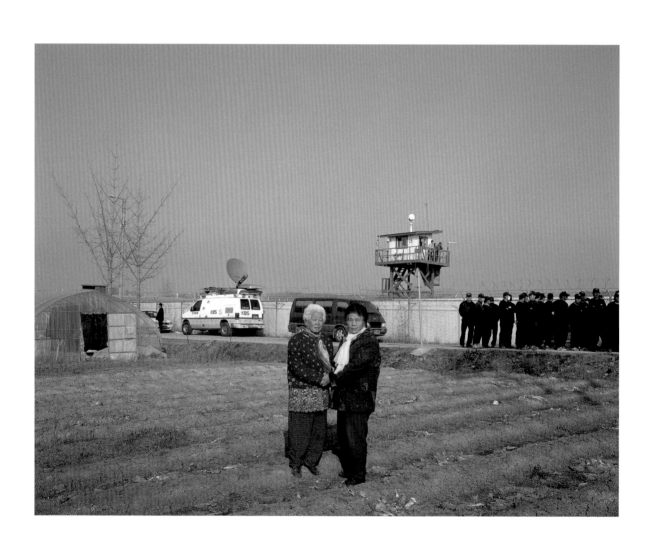

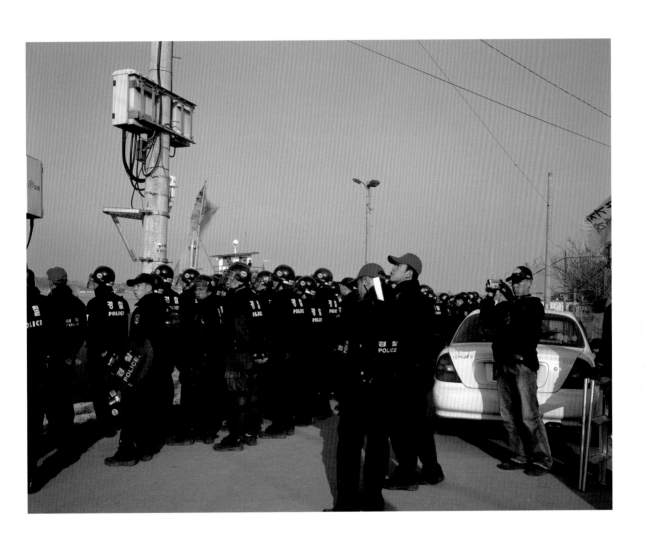

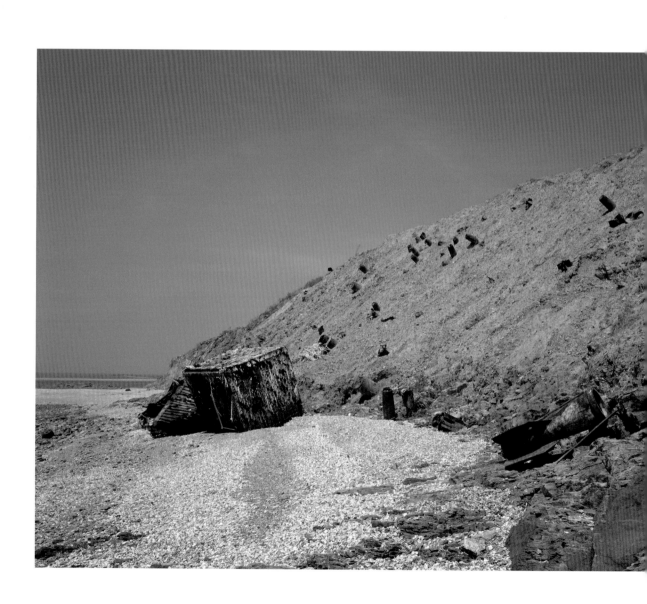

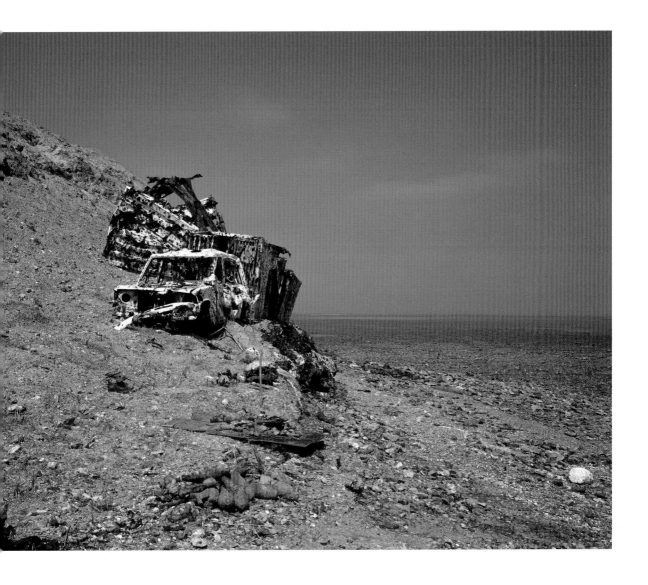

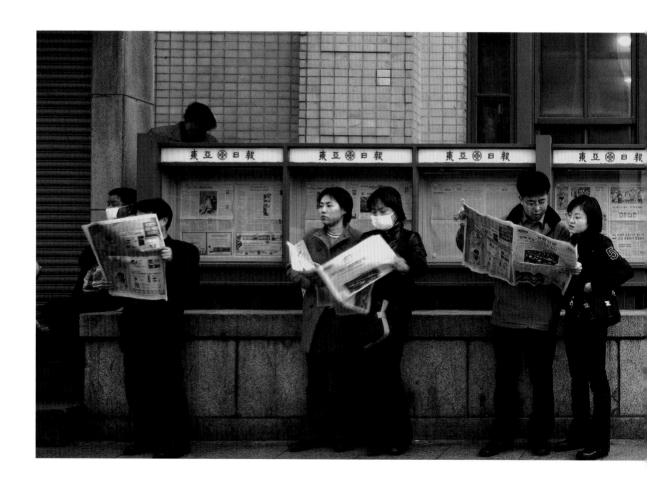

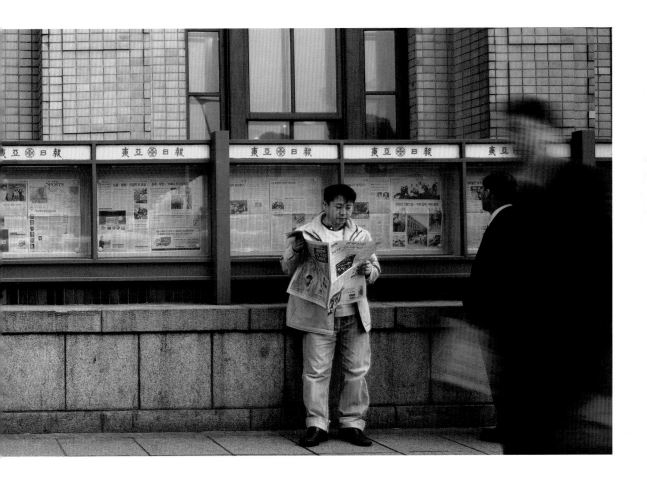

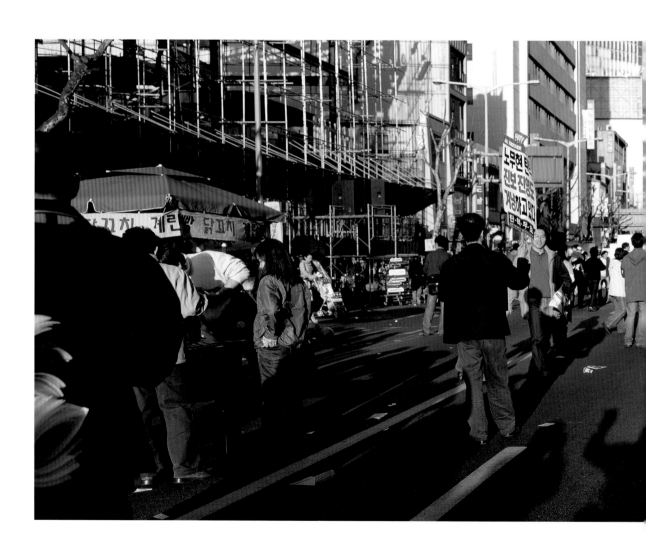

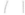
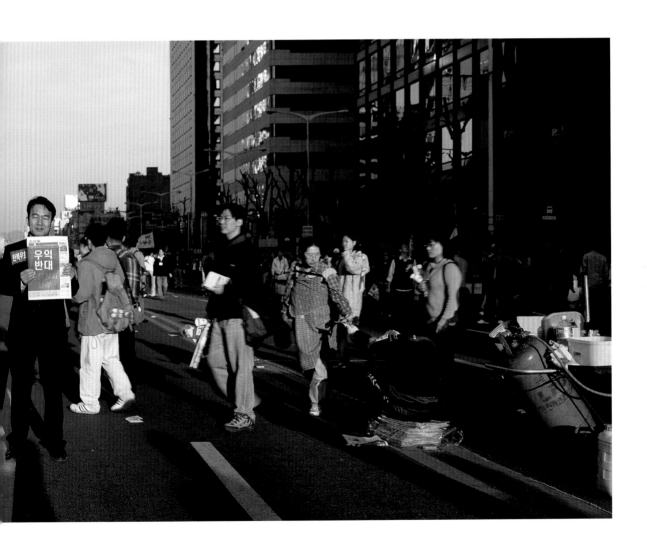

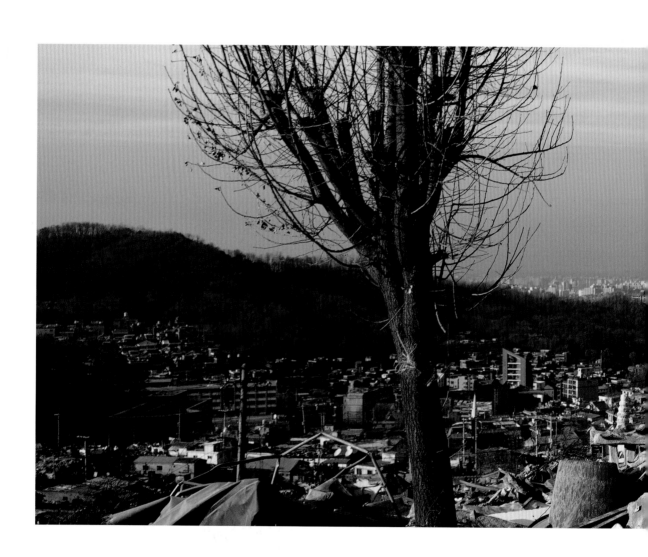

73

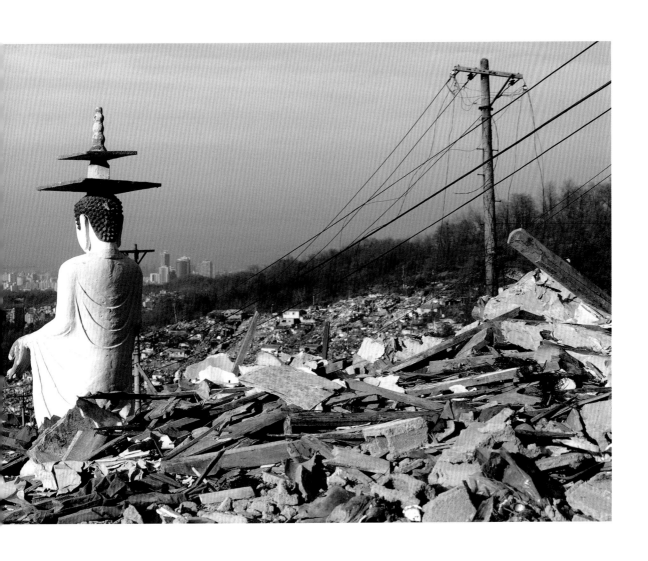

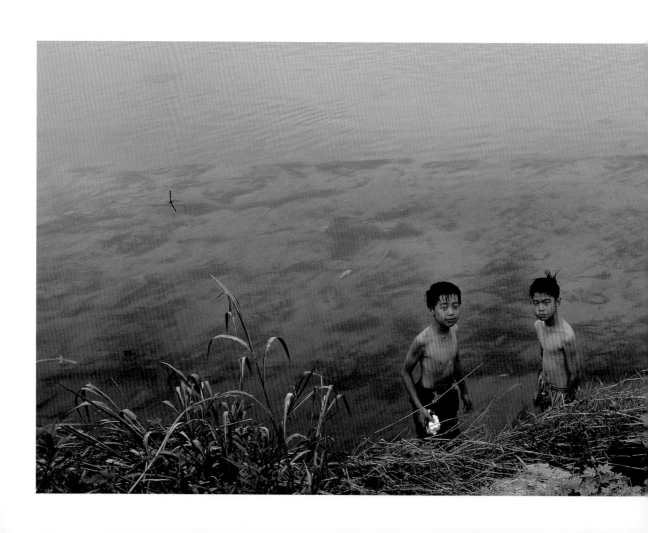

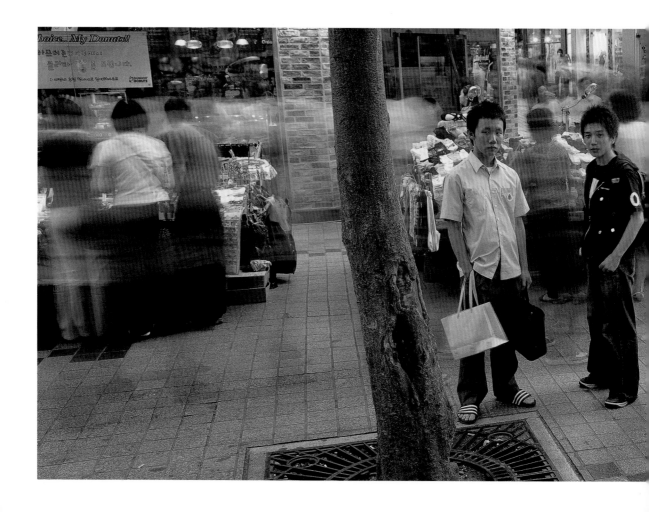

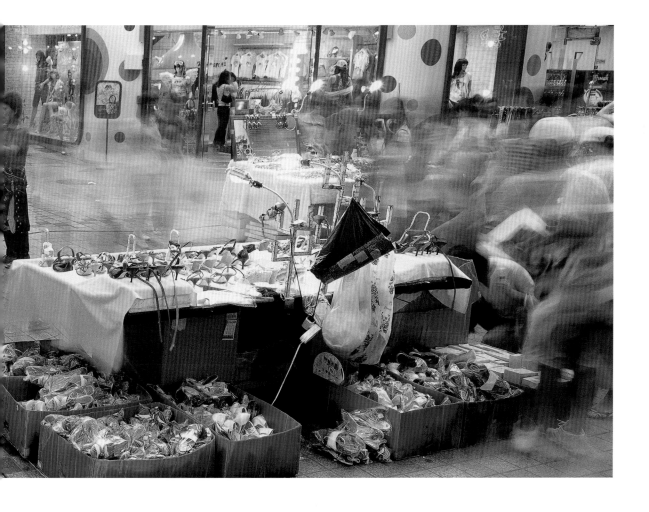

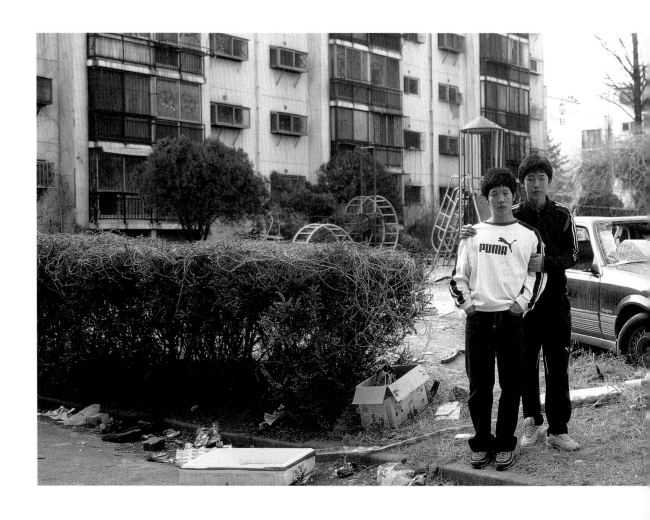

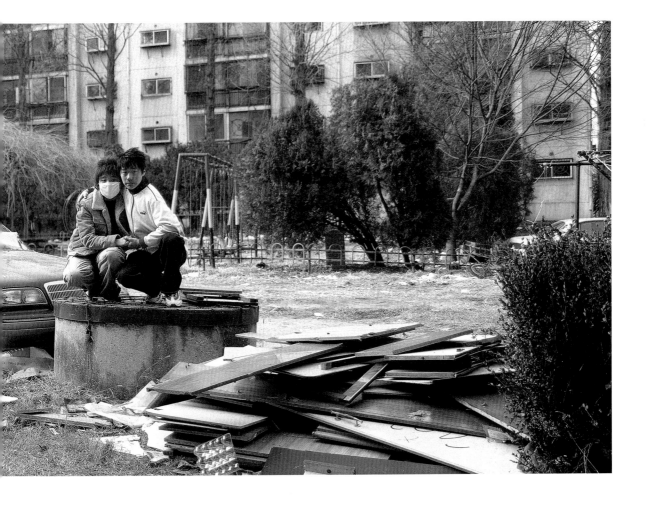

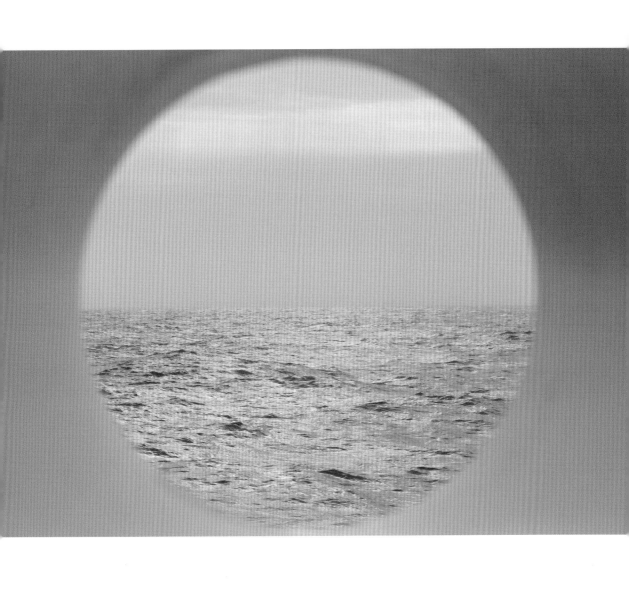

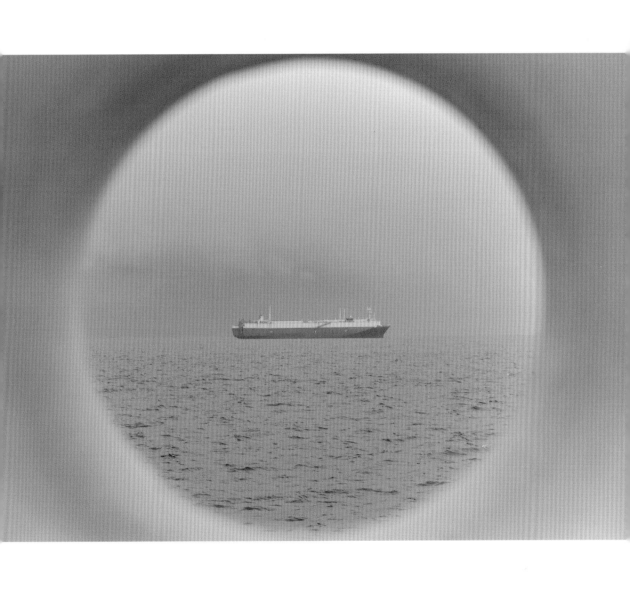

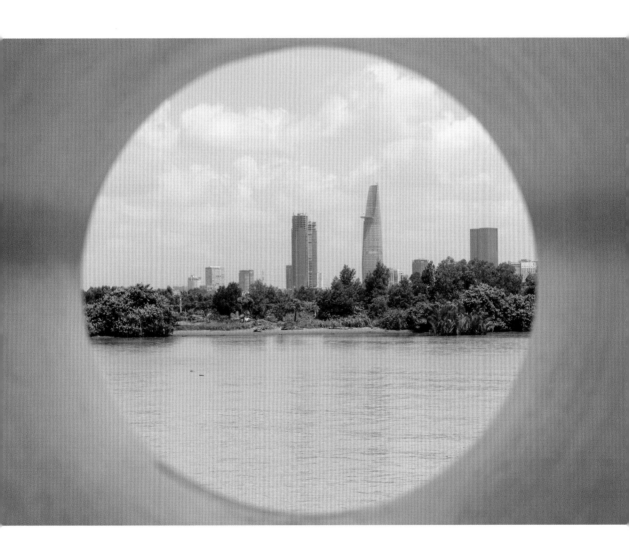

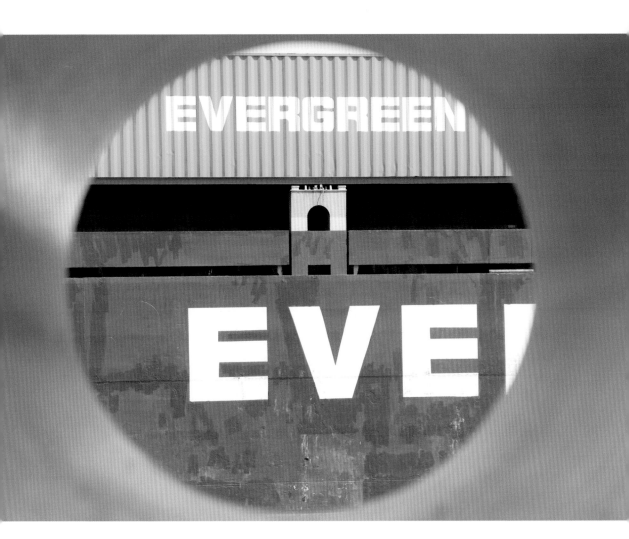

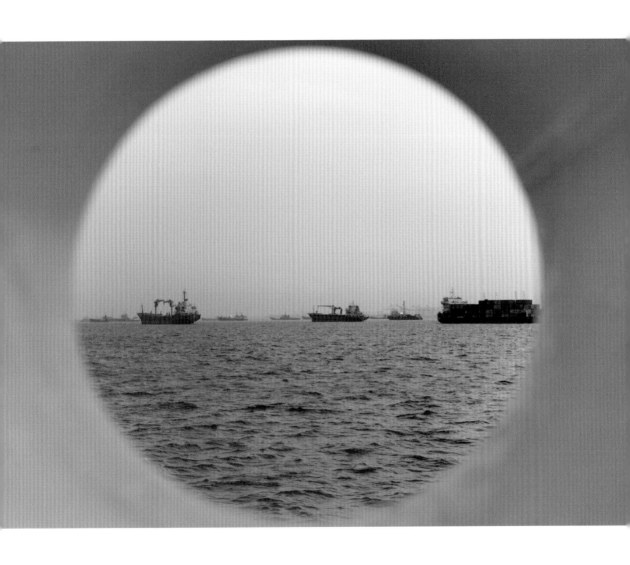

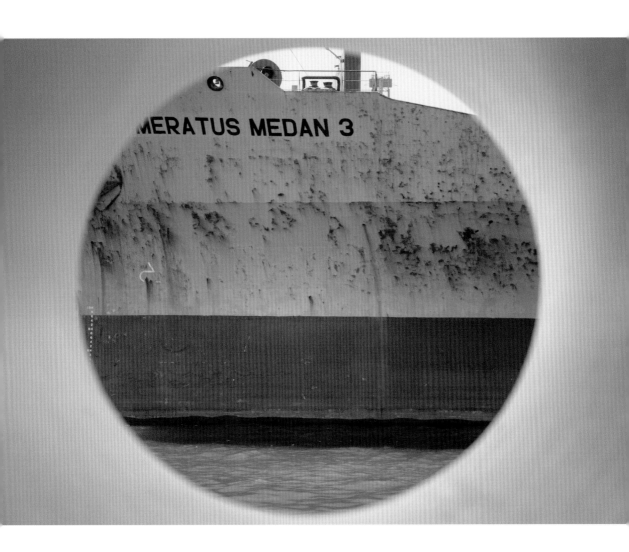

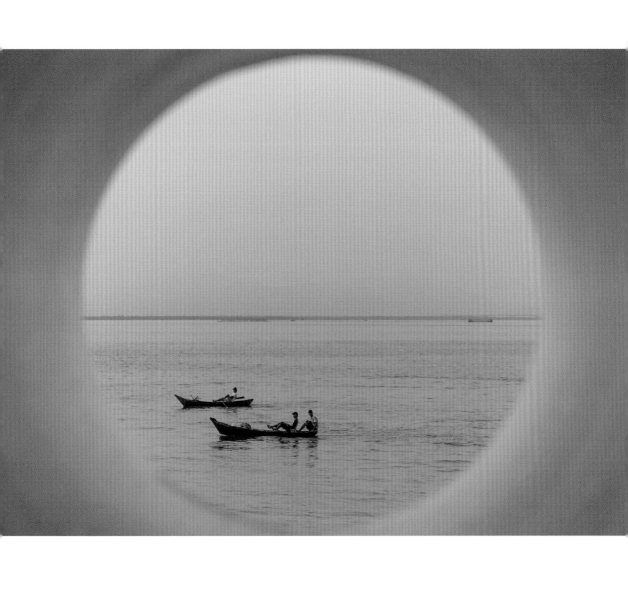

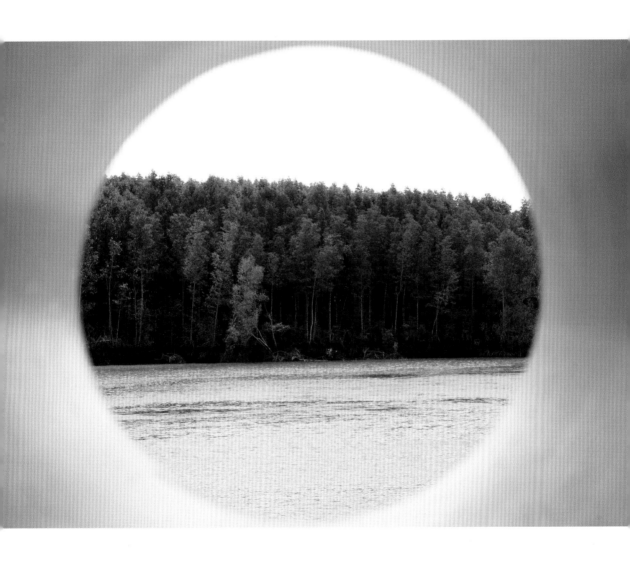

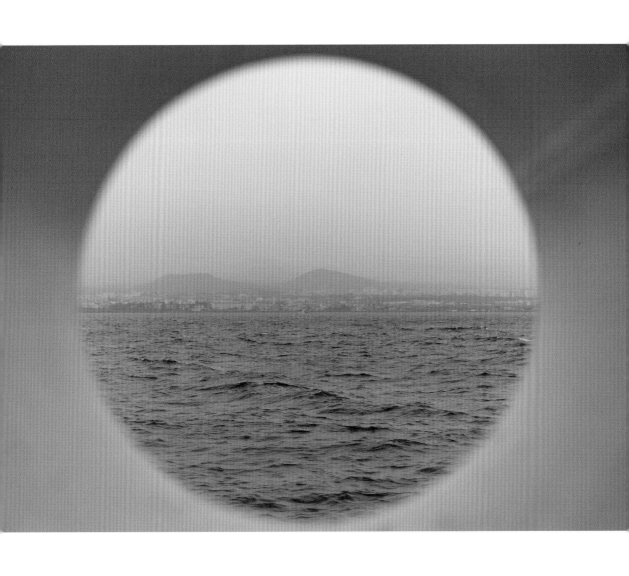

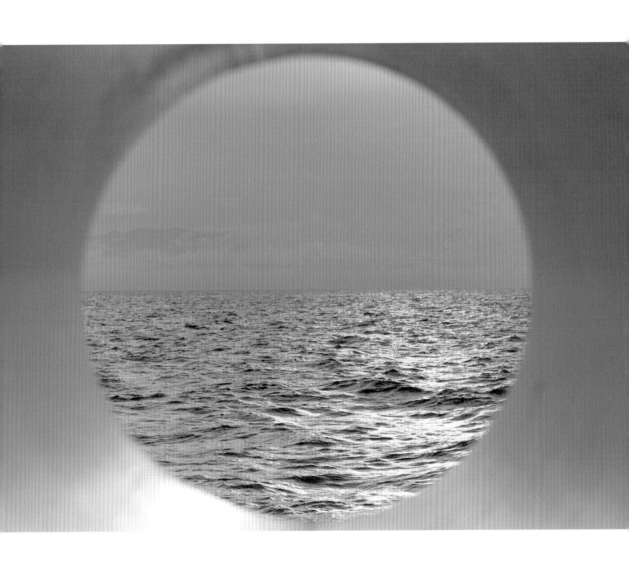

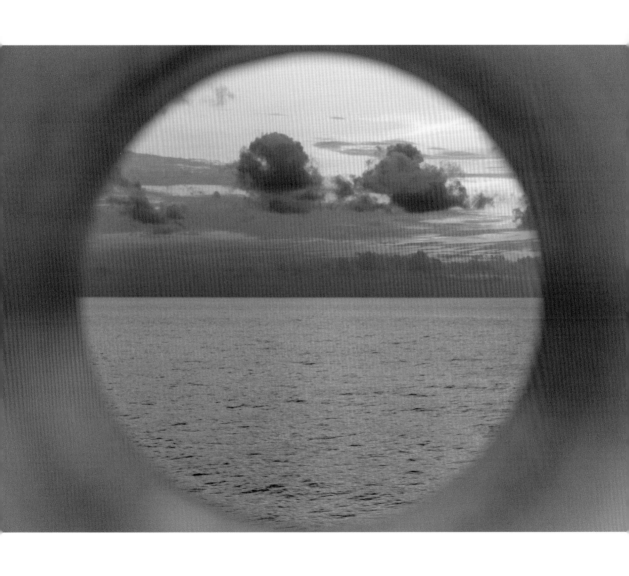

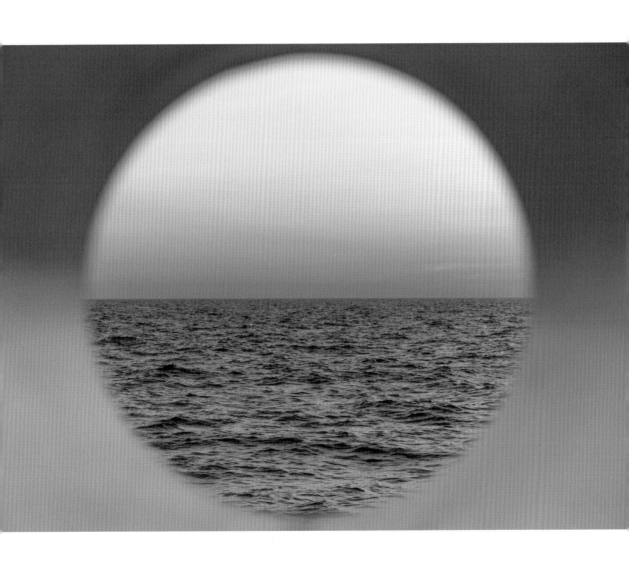

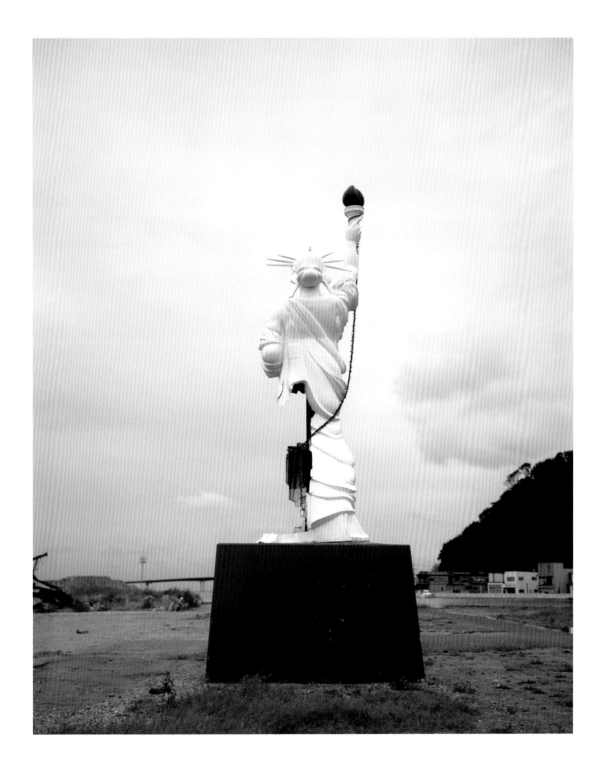

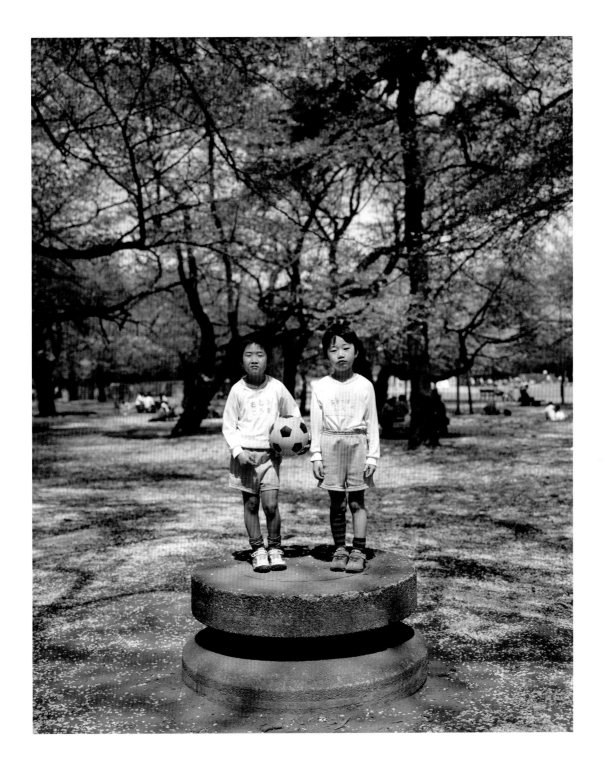

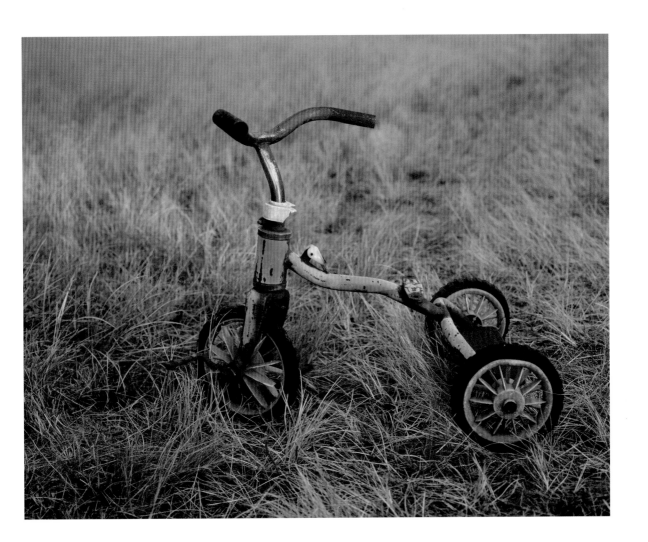

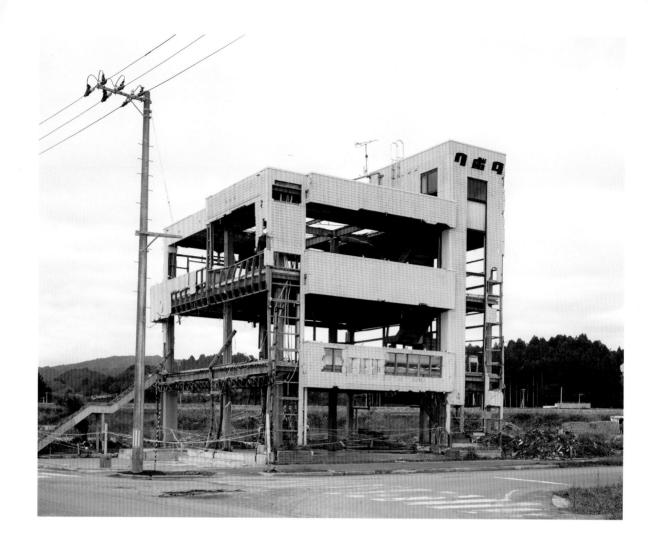

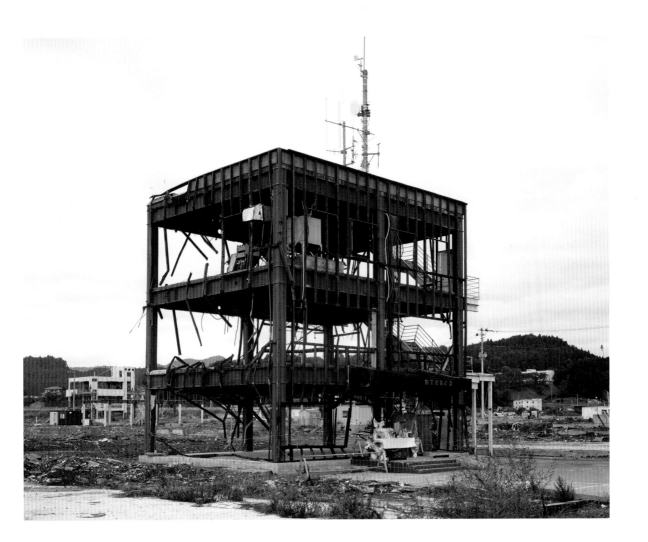

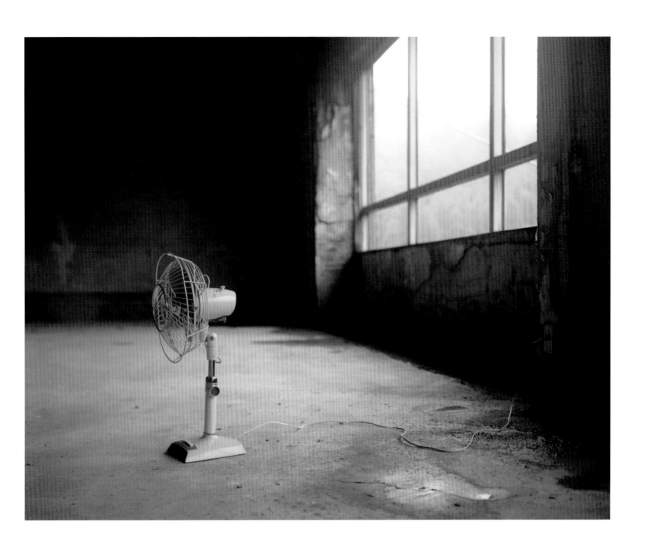

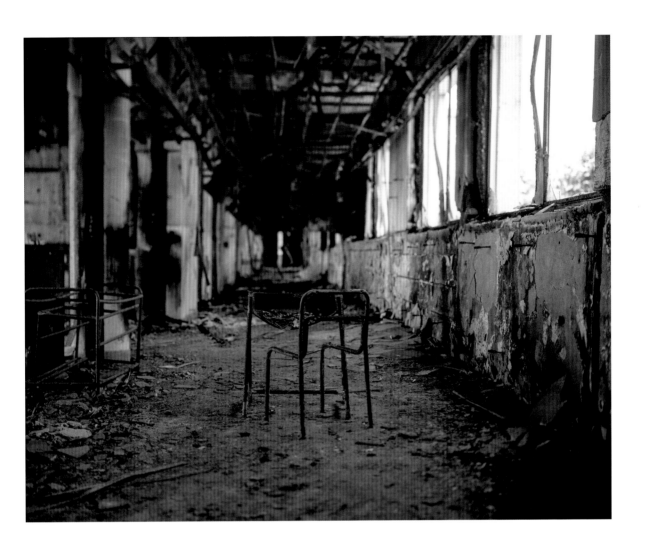

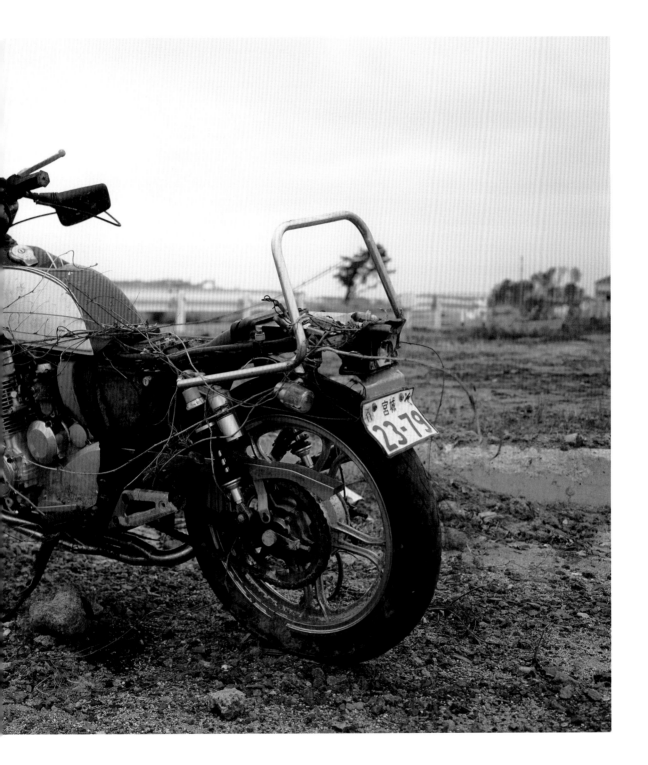

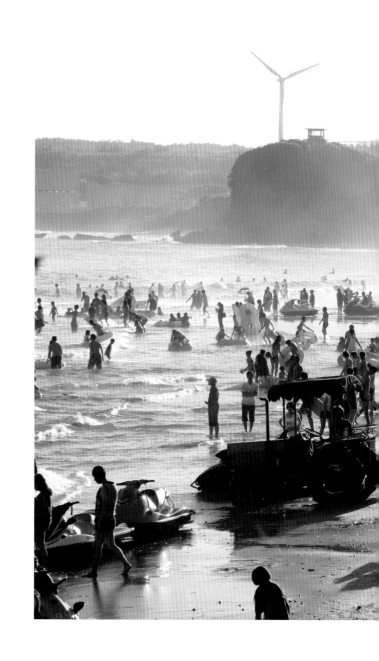

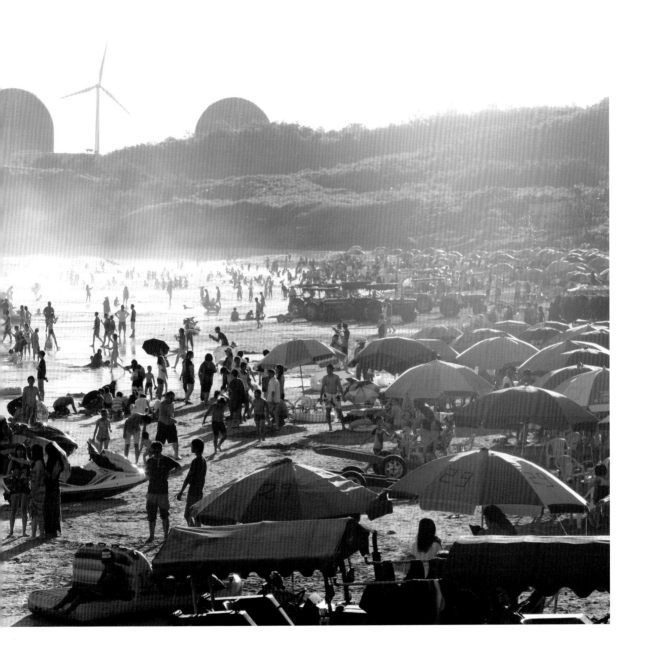

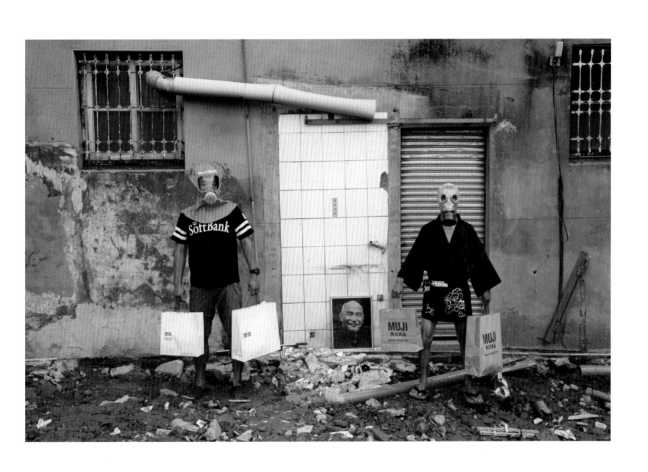

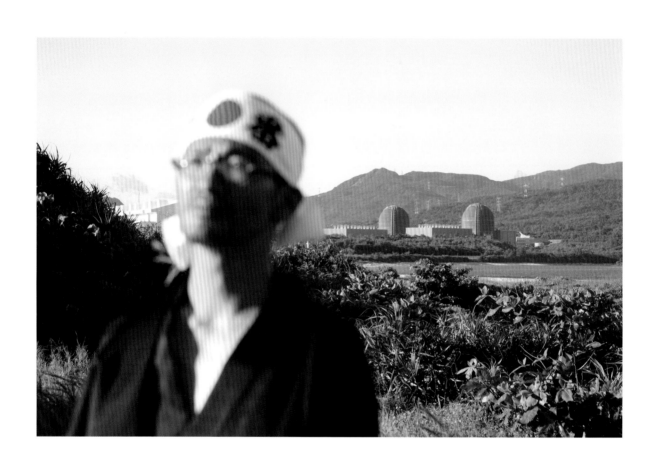

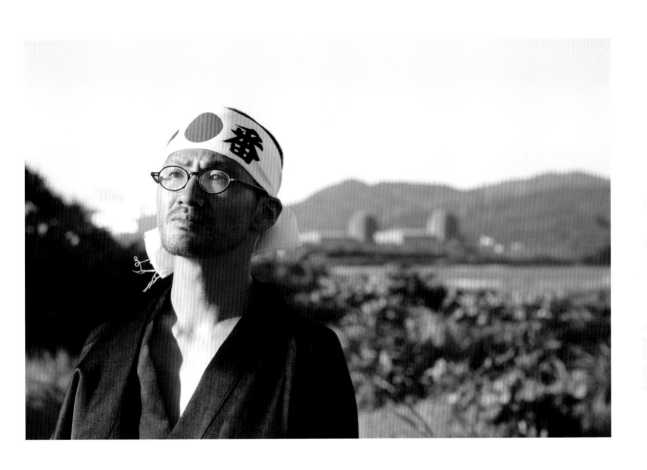

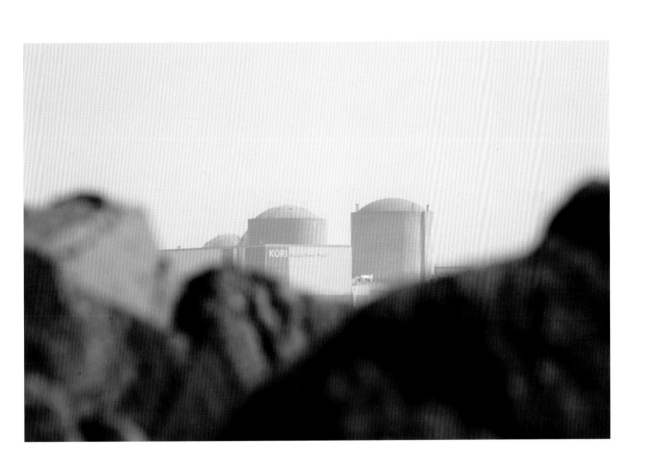

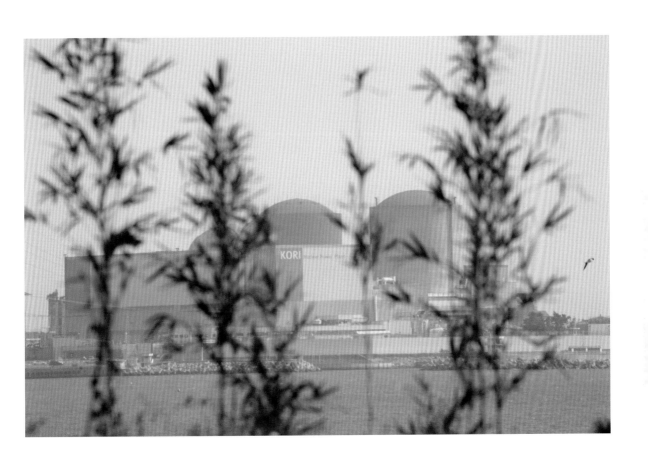

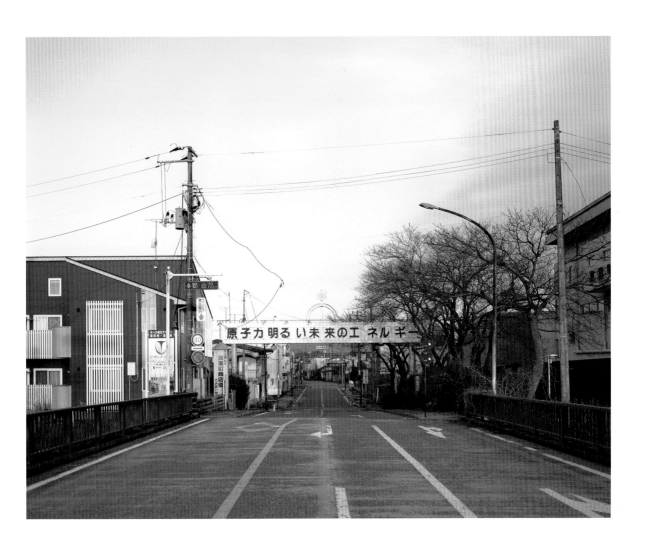

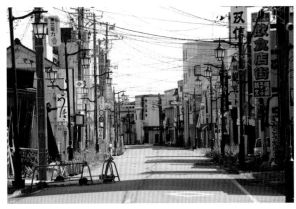
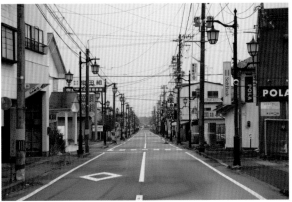
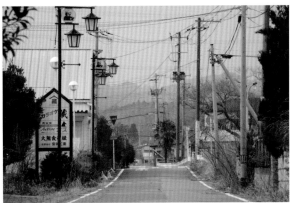
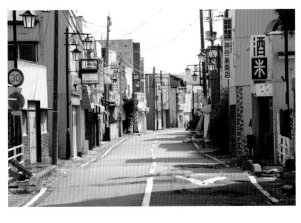
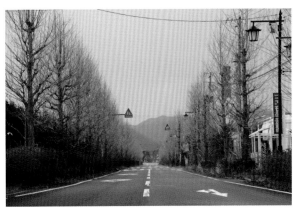

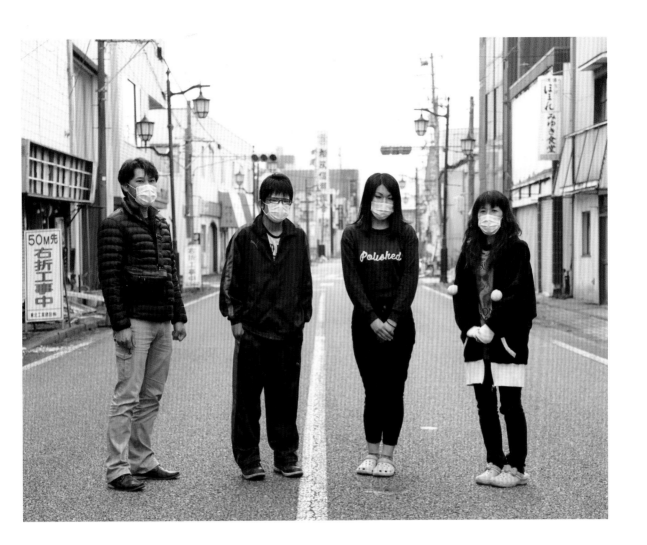

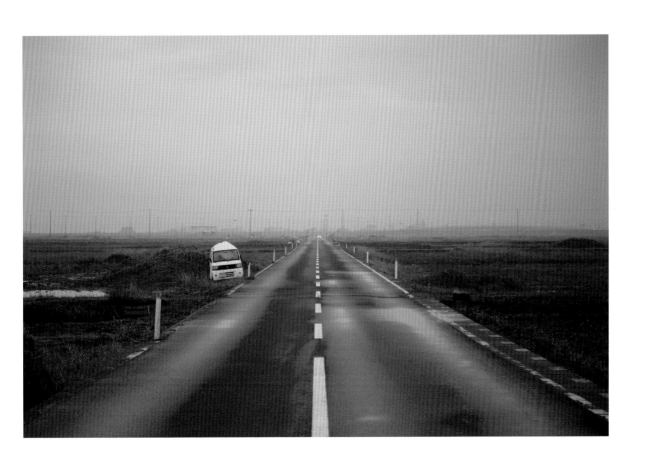

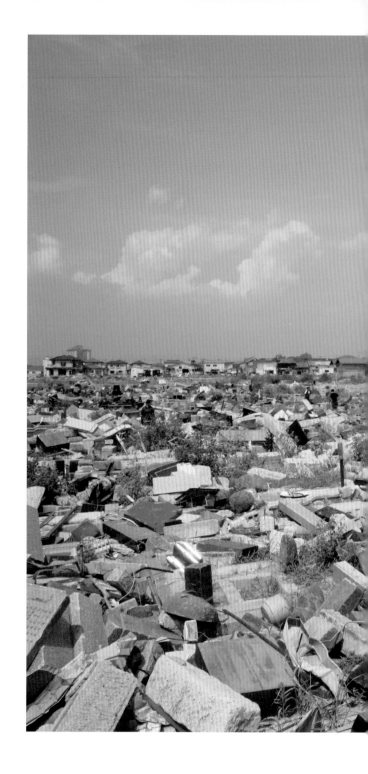

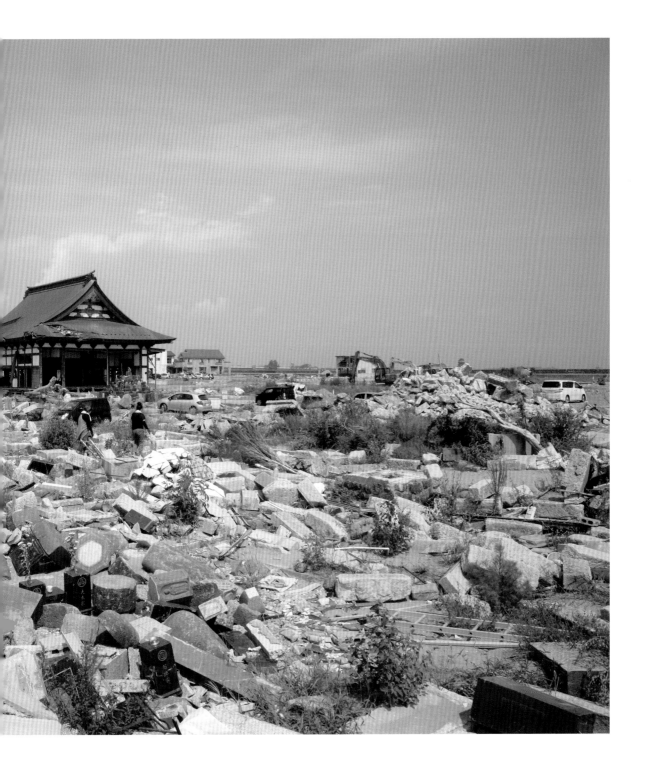

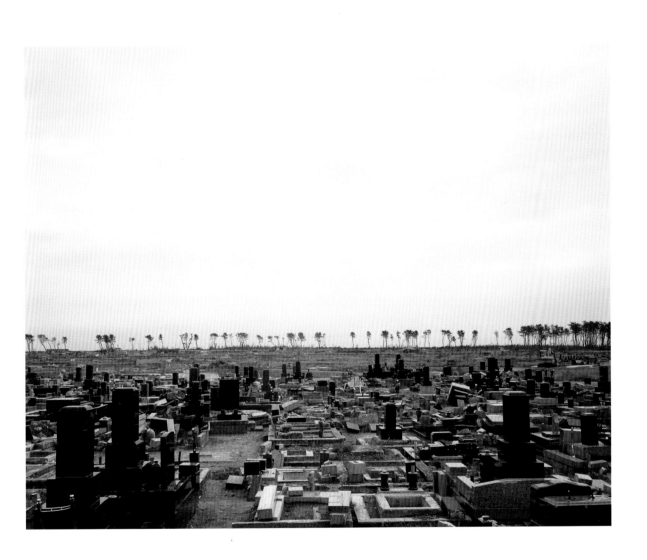

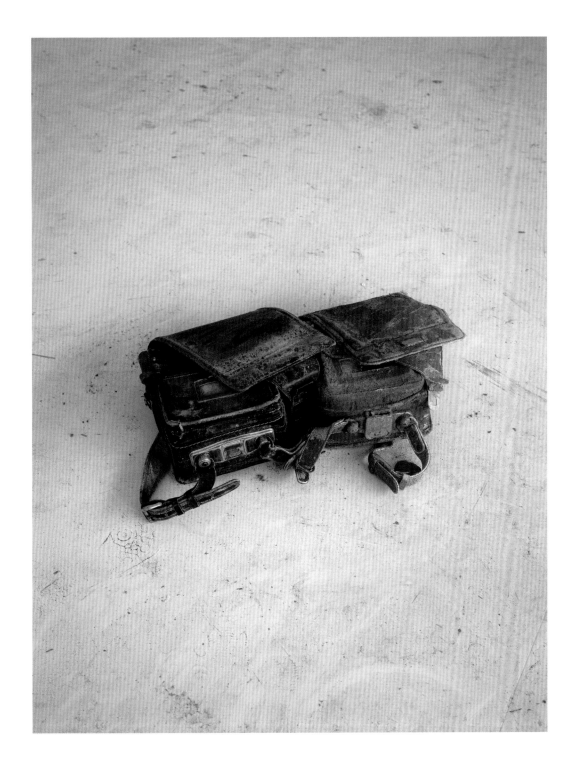

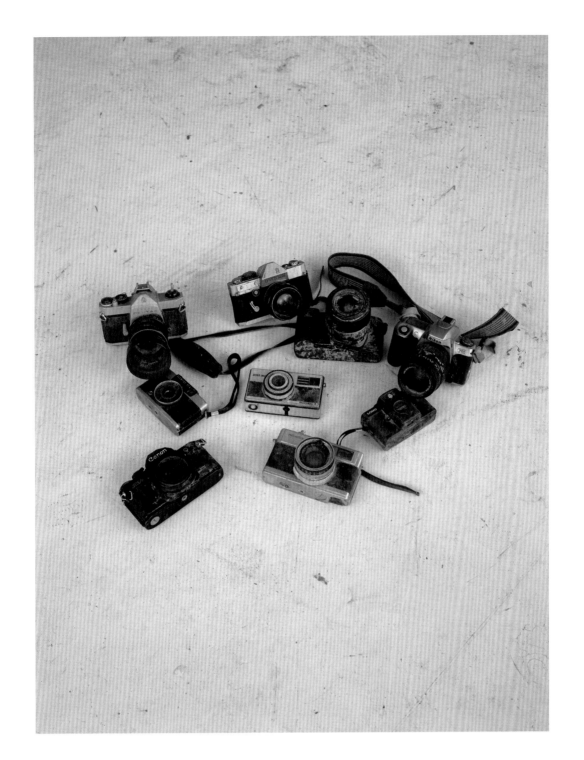

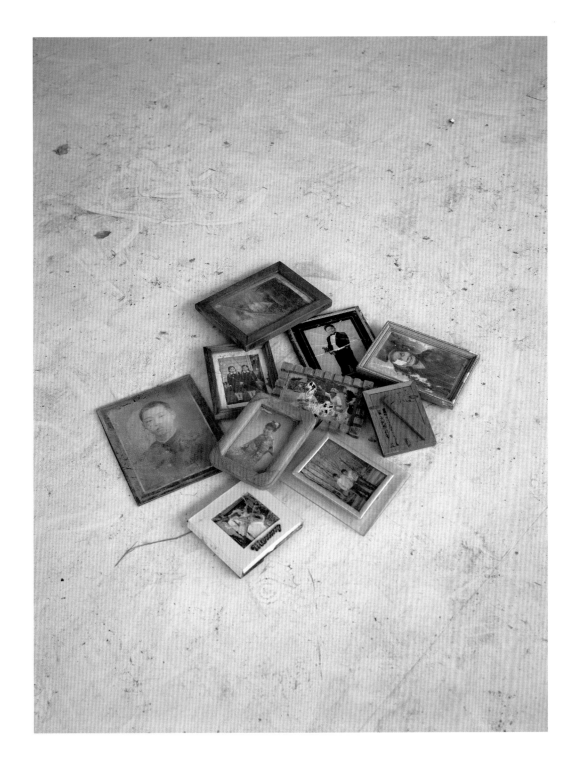

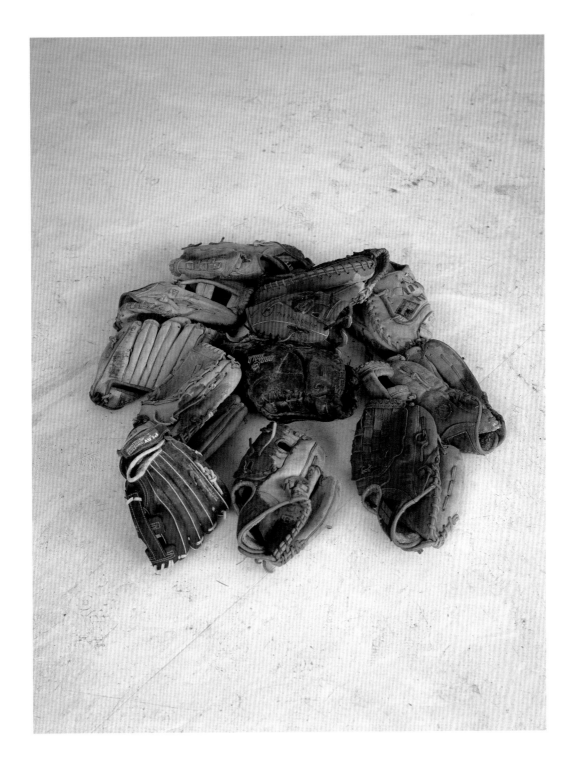

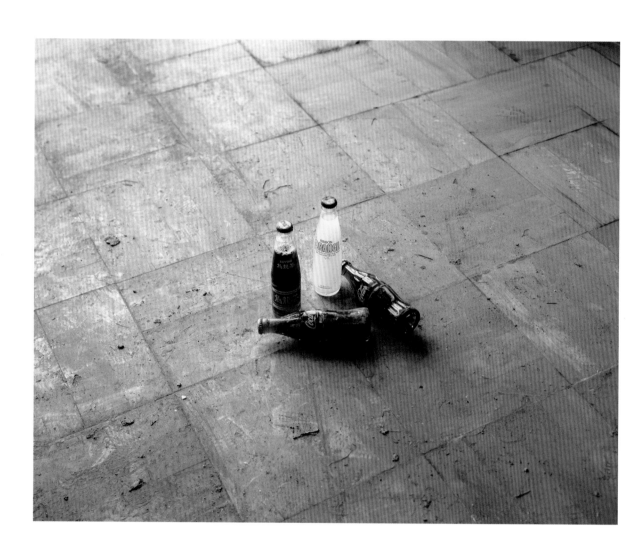

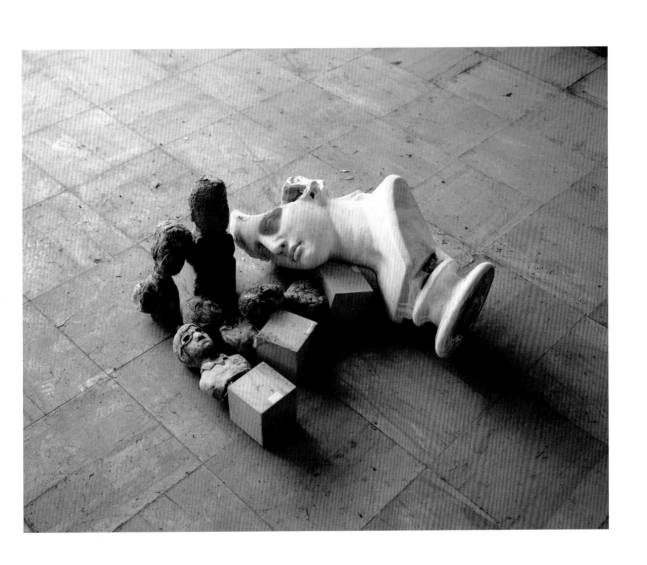

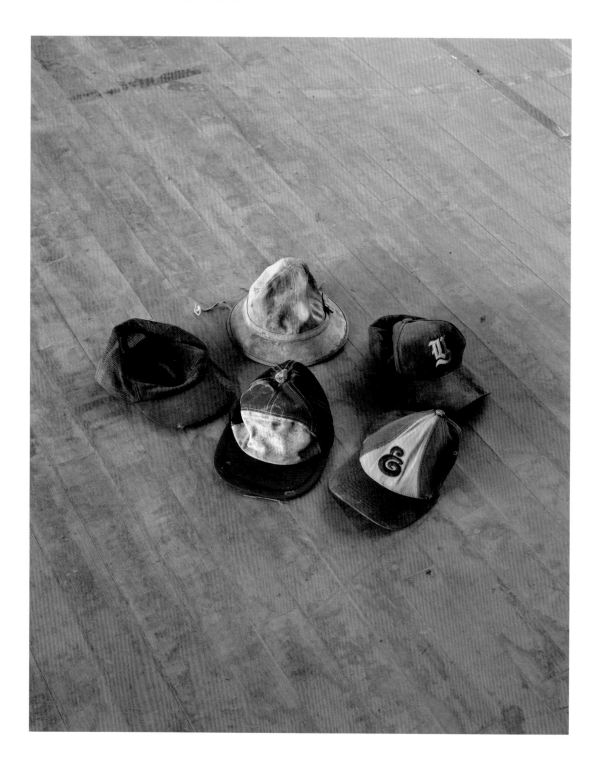

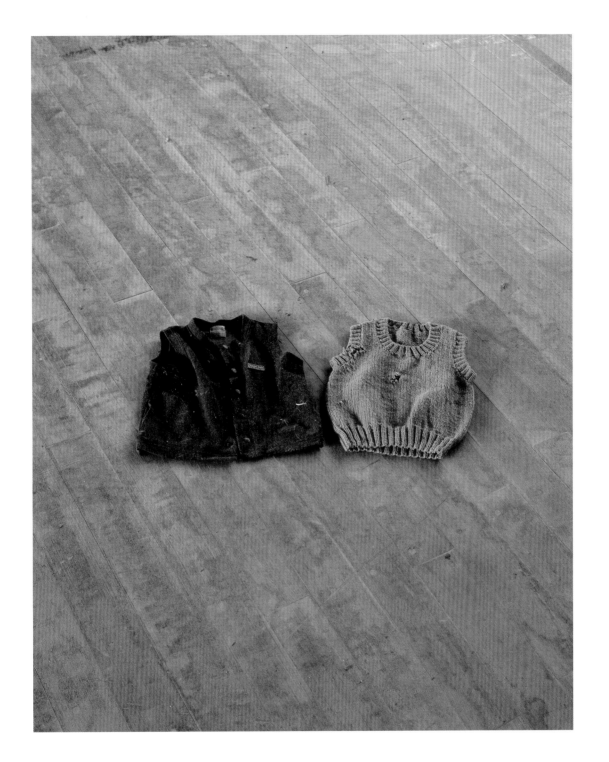

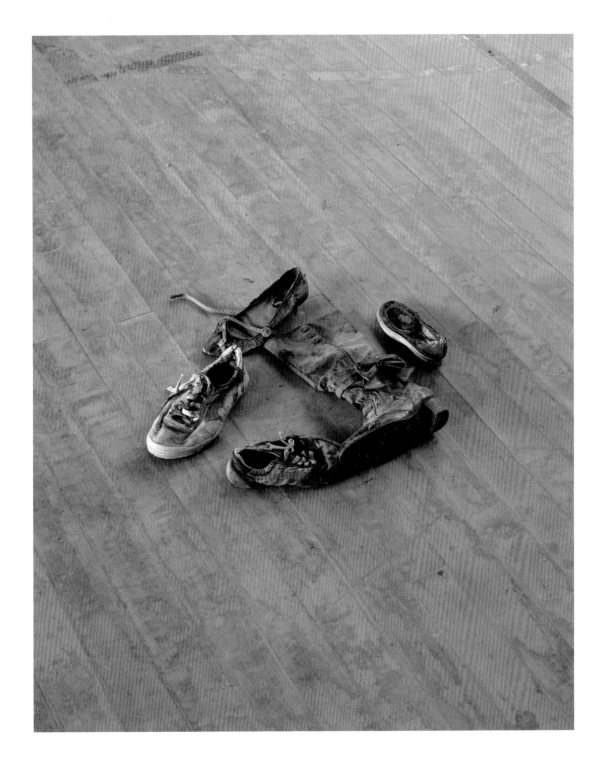

카네코 마리씨에게

안녕하신가요. 카네코 마리씨.
저는 당신의 앨범을 보관하고 있는 박진영이라는 사람입니다. 미야기현의 센다이 근처에서
2011년 7월 중순경 사진 촬영을 하다 당신의 앨범을 주웠습니다.
대단히 조심스러운 말이지만, 혹시 3월11일 지진의 쓰나미 이후 무사히 살아계신다면
그래서 이 편지를 받으신다면 저에게 연락 주십시오.

Dear Kaneko Mari,

Hello Ms. Kaneko. My name is Area Park
and I would have to introduce myself as the one who's keeping
your photo album. Around mid July I found your album
while I was taking photographs near Sendai, Miyagi Prefecture.
I am very cautious to say this, but if you have survived
the March 11 incident and receive this letter, please find me.

拝啓、金子まり様。

私はあなたのアルバムを保管している朴晋暎という者です。宮城県の仙台近くで
2011年7月中旬頃に写真撮影をしていた時にあなたのアルバムを拾いました。
とても申し上げにくいのですが、もし3月11日の地震の津波後に無事でいらっしゃったら、
そしてこの手紙を受け取られたならば、私に連絡をいただけませんか。

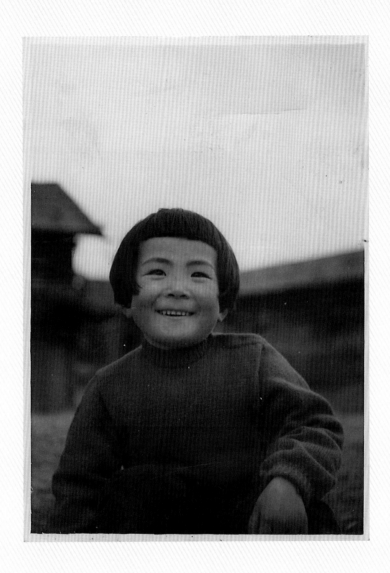

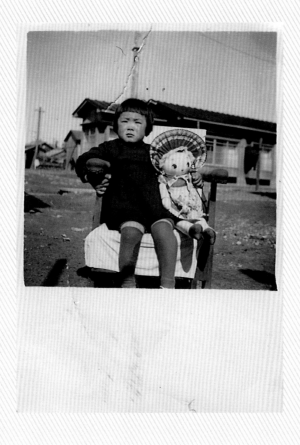

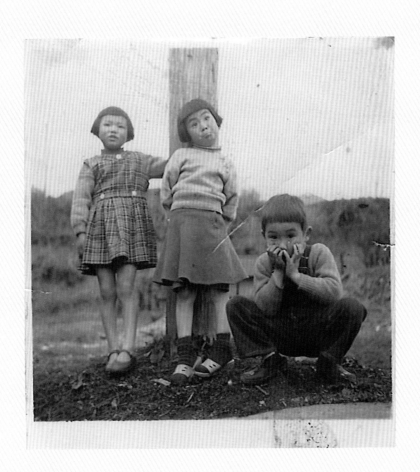

앨범의 표지는 황토색이며 서른 페이지 가량의 흑백사진들로 구성된 앨범입니다.
당신의 한 살 때부터 열여덟 남짓한 소녀시절까지의 사진들로 채워져 있습니다.
저는 당신과 만나보고 싶으며 혹시 가능하다면
당신의 앨범으로 한국에서 전시를 하고 싶습니다.

This 35-page album with an ocher color cover
is filled with black and white photos
from when you were a newly born to eighteen.
I hope to have the chance to meet you and
if possible have an exhibition in Korea based on this album.

アルバムの表紙は黄土色で30ページ程度の白黒写真で構成されたアルバムです。
あなたの1才から18才頃までの少女時代の写真で埋められています。
私はあなたにお会いしたいですし、もし可能であればあなたのアルバムを借りて
韓国で展覧会を開きたいと思っています。

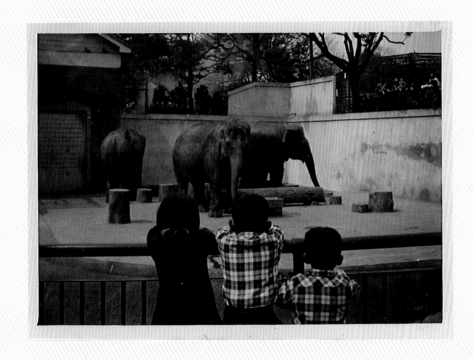

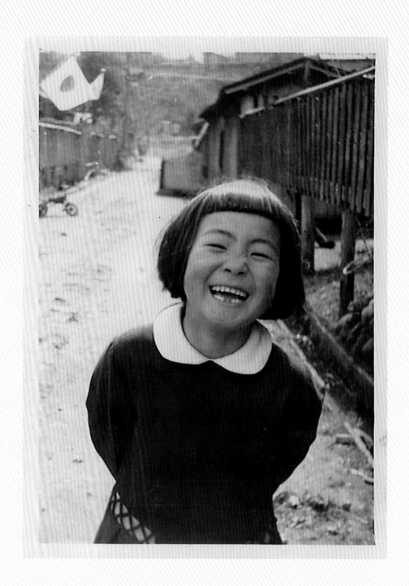

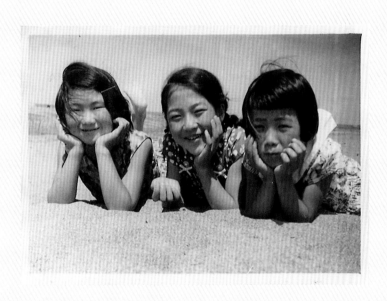

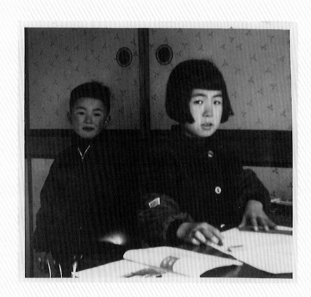

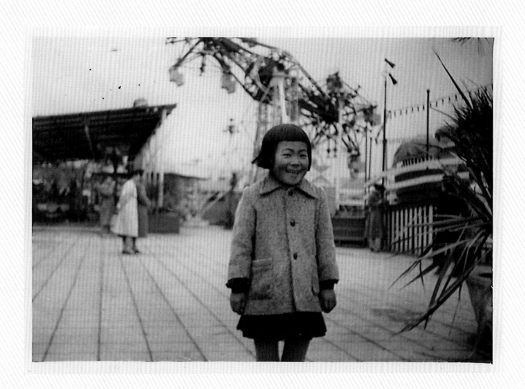

저는 도쿄에 살고 있는 사진가이며 혹시 이 편지를 받게 되시는 분이
본인(카네코 마리)이 아니라 형제분이나 친척분이라도 연락을
해 주시길 간곡히 부탁 드립니다. 아래 저의 주소와 전화번호를 적습니다.
그럼.

2011. 7. 21. 박진영
동경도 히가시쿠루메시 코야마 3-1-15

I am a photographer living in Tokyo. If a sibling or a relative of Kaneko Mari
reads this letter, I sincerely ask him/her to find me.
I leave my contact address and number below.
Best regards,

2011. 7. 21. Area Park
3-1-15 Koyama Higashikurume Tokyo

私は東京に住んでいる写真家で、この手紙を受け取られた方がもし本人（金子まり）ではなく
兄弟や親戚の方でも、どうか連絡をいただけますようお願いします。
下に私の住所と電話番号を書いておきます。
では。

2011. 7. 21. 朴晋暎
東京都東久留米市小山3-1-15

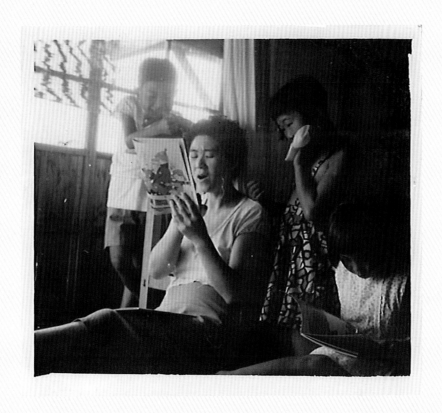

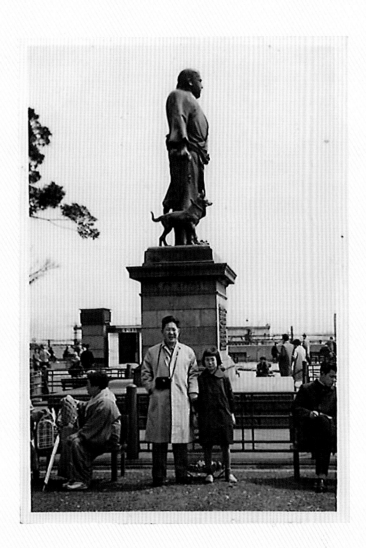

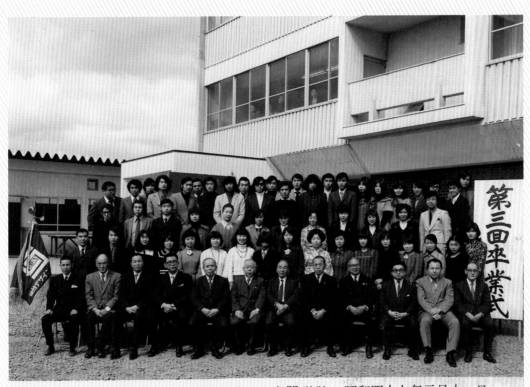

第三回　卒業記念　仙台デザイン専門学院　昭和四十七年三月十一日

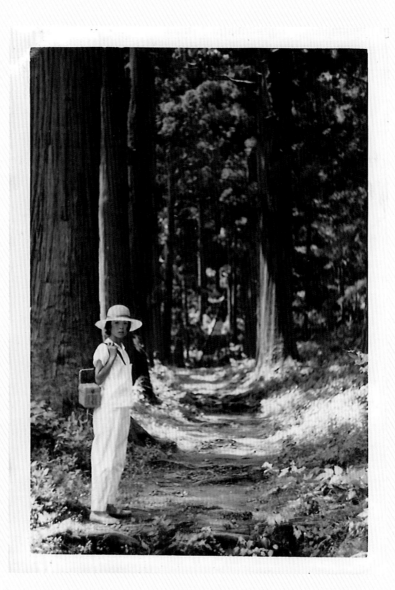

센다이 시청 관계자분께

(중략) 3.11일 발생한 지진과 쓰나미로 인해 확인된 사망자 중 나토리(名取), 와카바야시(若林),
이시노마키(石巻) 근처에 살고 있던 카네코 마리(여.60세 전후)씨의 안부를 확인하고 싶습니다.
가족이나 친척은 아니지만 이분의 안위를 알고 계신다면 부디 연락을 주시기 바랍니다.

2011.8.3. 박진영

To whom it may concern at the city of Sendai,

(omitted) Regarding the victims from the March 11 earthquake and tsunami,
I was hoping to know if Kaneko Mari(female, in her 60's) from Ishinomaki, Wakabayashi,
Natori area has survived. I'm not related to her, but it would be highly appreciated
if you could kindly let me know if she had survived the recent incident. Thank you.

2011.8.3. Area Park

仙台市役所関係者の皆様へ

(中略) 3月11日に発生した地震と津波により死亡が確認されている方々の中に、名取・若林・石巻の
近くに住んでいた金子まり（女、60歳前後）さんという方の死亡が確認されているかどうかを知りたいのです。
家族や親戚ではありませんが、この方の安否を知っていらっしゃったらぜひお知らせ下さい。

2011.8.3. 朴晋暎

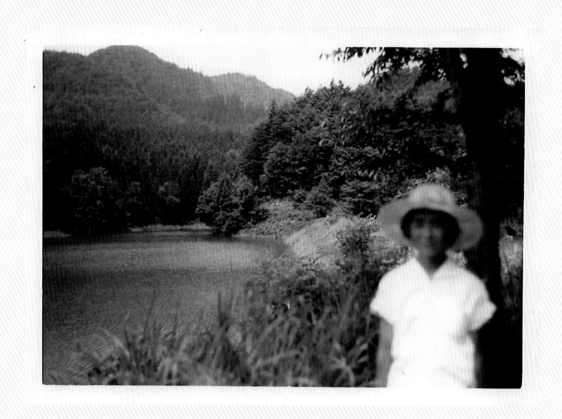

두 면의 바다, 두 면의 사진

바다, 생명의 근원이자 죽음의 지대다. 시골에서 태어나 도시에서 성장한 사람이 다시는 시골로 돌아갈 수 없듯이, 먼 옛날 원생생물 시절 바다에서 생겨난 우리는 다시 바다로 돌아갈 수 없다. 그나마 바다로 돌아가고 싶은 열망이 강한 사람은 선원이나 낚시꾼 같이 바다를 터전으로 삼는 직업을 갖는다. 그러나 바다는 냉정하고 사나운 어머니 같이, 자신에게 돌아온 자식을 품어주기는커녕 차갑게 익사시켜 버린다. 들어가 누울 수 있는 산과 달리, 바다는 사람을 품어주지 않는다. 그런 사실을 뻔히 알면서 인간은 또 바다로 돌아간다. 그리고 또 익사한다. 그렇게 인간은 바다로 귀환한다. 죽어서도 되돌아가는 그 반복강박 속에 바닷사람의 삶이 있다. 그들은 살면서 죽는다. 혹은 죽으면서 산다. 그것은 육지에서 손 끝에 물 한 방울 안 묻히고 사는 사람들은 상상할 수 없는 축축하고 차갑고 거친 삶이다. 「6시 내 고향」 같은 텔레비전 프로그램은 바다를 풍요롭고 푸근한 삶의 터전으로 그린다. 하지만 그게 허위라는 사실은 대기업을 잘 다니던 딸이 갑자기 고깃배를 타겠다고 하면 주위에서 어떤 반응을 보일지를 생각해 보면 금방 알 수 있다.

해병대를 나왔고 바다낚시를 진지한 취미로 삼는 사진가 박진영은 바다에 계속해서 이끌린다. 그에게는 바다란 돌아가고 싶은 터전이자 다뤄야 할 문제다. 어머니를 사진의 소재로 삼는 사진가가 어머니에게 투정 부리면서도 사진적으로 다뤄야 하듯이, 박진영도 바다에 투정 부리면서 사진으로 다루고자 애쓰고 있다. 뭐든 프레임으로 잘라서 가둬야 직성이 풀리는 사진이라는 행위에 비하면 바다라는 공간은 무한히 자유로워 보인다. 우선 바닷물에는 경계가 없다. 자유롭게 섞이는 물에 경계가 있을 리 없다. 기껏 있다고 해봐야 수온이나 염도, 물의 밀도 차에 따라 약간 구획이 되는

정도다. 그래서 바다에 떠 있는 것은 어떤 것이든 해류나 조류를 타고 둥둥 떠서 어디든 갈 수 있다. 지구를 한 바퀴 돌 수도 있는 것이다. 그러나 인간은 그런 무한대의 자유를 참을 수 없다는 듯 바다에 경계를 그어 함부로 넘는 사람을 처벌도 하고, 넘어오면 전쟁을 일으키겠다고 위협도 한다. 주름 없는 공간인 바다에 주름을 그어 놓고 그걸 절대화하는 것이 인간의 습성이다. 그러므로 바다는 자유가 아니다. 거대한 물이 만유인력과 바람과 합세하여 만들어내는 운동에너지는 무엇이든 파괴한다. 그 틈바구니에서 노동하거나 탐험하는 자들은 계속해서 죽어 나간다. 해수욕장에서 바닷물에 몸을 살짝 담그는 정도로 만족하지 않는다면 바다는 당신에게 파멸을 선사할 것이다. 넓은 바다가 자유로워 보이는 것은 오로지 눈속임일 뿐이다. 사진가 박진영은 그 눈속임에 맞서 싸우고 있다.

그 바다에 금을 그어 어디부터 어디까지 한국이고 일본이고 중국이고 하는 째째한 놀음에 비하면 카메라를 들고 나가서 그 주름 없는 공간을 훑는 것은 대지를 숨 쉬는 거인의 자세다. 그러나 바다에는 다시 주름이 잡히고 경계가 생기고 인간의 흔적이 남겨진다. 그 주름을 사진으로 찍을 수 있을까? 사진가는 장면을 찍지만 거기 참여하지 않는다는 점에서 어느 정도는 초월적인 존재다. 박진영은 사진 찍기를 통해 눈앞에 벌어진 장면의 문제들과 고통들을 초월하려 한다. 물론 그 초월이 완전히 다른 세계로 넘어가 버리는 차원은 아니다. 사진을 통한 초월이란 사태를 다른 측면에서 보는 것이다.

박진영에게 바다는 어머니이자 놀이터이기 때문에 완전히 초월해 버릴 수 없고, 언젠가는 되돌아가야 할 사태이다. 결국 문제는 그의 카메라눈이 바다라는 사태를 얼마나 다르게 볼 수

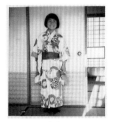

카네코 마리 앨범 *Kaneko Mari's Album*

있게 하느냐이다. 즉 우리는 카메라의 기록력이 아니라 번역력을 얘기하고 있는 것이다. 번역을 하려면 번역할 말과 결과로 나타난 말을 다 잘 알아야 한다. 박진영은 번역할 말, 즉 눈앞에 펼쳐진 광경과 결과로 나타난 말, 즉 사진을 모두 잘 알고 있는가? 누가 그 어려운 대상 둘을 다 잘 안다고 할 수 있을까? 천변만화하는 이 세계의 힘의 일부인 사진과 그 대상을 말이다. 다만 잘 알려고 애쓸 뿐이다.

3.11쓰나미와 후쿠시마 원전의 폭발은 바다에 재앙의 원천이라는 또 다른 차원을 부여했다. 사실 바다는 원래부터 재앙의 원천이었는데 두 가지 큰 사태가 그런 점을 새롭게 부각시킨 것이다. 3.11쓰나미에는 사람들이 잘 인식하지 못하는 역사적 의미가 있다. 어차피 우리는 남의 나라에서 벌어진 큰 사건이나 재앙을 영상으로 접할 수 밖에 없기 때문에 영상을 만들어내는 장치가 어떤 것이냐에 따라 재앙을 인식하는 방식도 달라진다. 3.11쓰나미는 HD로 찍힌 최초의 재앙이다. 그 덕에 우리는 바닷물이 밀려 들어와서 모든 것을 집어삼키는 장면을 놀라움을 가지고 볼 수 있었다. 그것은 HD화질에 대한 놀라움이었다. 시커먼 바닷물이 밀려오자 도망갈 곳을 찾지 못해 갈팡질팡하던 강아지가 마침내는 그 바닷물에 집어삼켜지는 장면도 HD로 볼 수 있었다. 걸프전이 최초로 영상으로 생중계된 전쟁이었다면 3.11쓰나미는 최초로 HD로 전달된 자연재해였다. HD로 생생하게 찍혀서 전달됐기 때문에 살아남아서 그걸 목도한 우리들은 더 미안해진다. 손에 잡힐 듯 생생한데 해 줄 수 있는게 아무것도 없기 때문이다.

박진영은 쓰나미 현장에서 잔해들을 사진 찍다 사진 앨범을 하나 발견한다. 앨범의 주인공은 '카네코 마리'라는 여성이다.

사진을 진지한 취미로 삼았던 것 같은 아버지가 찍어준 것으로 보이는 흑백 아날로그 사진 속에는 카네코 마리가 어릴 적 시골집에서 자라는 모습에서부터 성년이 된 모습까지 일대기가 담겨져 있다. 그 앨범을 들여다 보면 카네코 마리를 잘 아는 듯한 착각이 든다. 사실 한 사람의 일대기를 사진 앨범으로 훑어봤으면 잘 알게 됐다고 해도 과언은 아니다. 통성명만 해도 아는 사이가 되는데 사진이라는 풍부한 정보 매체를 통해 보는 것은 더 잘 아는 것 아닌가. 그래서인지 박진영은 헤어진 가족을 찾듯 카네코 마리를 애타게 찾는다. (앨범의 주인공이 남자였다면 왠지 어색했을 것 같다. 남자가 남자를 찾는 것 보다 여자를 찾는 것이 왠지 더 그럴싸해 보인다) 그는 카네코 마리를 찾으려고 광고까지 냈지만 찾을 수 없었다. 그것은 정말로 카네코 마리를 찾으려는 행위였다기 보다는 왠지 사죄하는 것 같이 보였다. 어차피 쓰나미는 인간의 잘못이 아니기 때문에 그에 대해 사죄할 필요가 없었고, HD 화질로 스포츠 중계를 보듯 즐긴 태도에 대해 사죄하는 듯 보였다. 그것은 오늘날은 불가능한 사죄다. 어차피 영상의 추세는 핸드폰 카메라도 HD 화질로 찍을 수 있는 시대가 됐다. (S사의 스마트폰은 UHD로도 찍을 수 있다) 따라서 쓰나미를 HD로 보는 것은 짧지만 긴 사진 역사의 한 과정일 뿐이다. 그 끝에 카네코 마리가 있었을 뿐이다.

어차피 찾으리라고 기대를 하지도 않았겠지만 설사 카네코 마리를 찾았다 해도 뭘 할 수 있었을까. 앨범을 되돌려 주는 것 이상은 할 수 없었을 것이다. 살아남은 것을 축복해 줄 수 있었겠지만 이미 수많은 가족, 친척들과 이웃들이 희생된 이후다. 따라서 카네코 마리 찾기는 일종의 리추얼ritual이었다. 앨범 속의 사진을 보며 어쩔 수 없이 이루어졌던 감정이입을 차단하고 체념

2PM_캐논 *2PM_Cannon*, 2014

속에 거리를 두고자 하는 리추얼 말이다. 하지만 그걸로 끝이 아니었다. 후쿠시마가 남겨 놓은 방사능이라는 또 다른 사태가 박진영을 기다리고 있었다. 그는 눈에 보이지 않는 방사능을 쫓아 사진 찍으러 다녔다. 쓰나미는 잔해라도 남겨 놨지만 방사능은 아무 흔적도 남기지 않는다. 우리에게 전해지는 것은 '후쿠시마 앞 바다의 방사능 수치가 몇 베크렐Bq이라더라' 하는 추상적인 수치 정도였을 뿐이다. 방사능은 포토제닉한 대상이 아니었기에 사진 찍기가 애초부터 불가능하다. 박진영이 볼 수 있었던 것은 방사능이라는 사태의 결과로 빚어진 텅 빈 풍경뿐이었다. 그래서 그는 사람들이 대피하고 난 인적 없는 길거리들을 사진 찍었다. 사람들이 살며 구획을 짓고 구조물을 세워서 주름진 공간이 됐던 도시는 쓰나미로 말미암아 다시 바다같이 주름 없는 공간이 돼버렸다. 분명히 길거리인데 아무도 살지 않으므로 더 이상 길거리가 아닌 그 기이한 상태가 사진 속에 나타나 있다. 주름인데 주름이 아닌 그 상태 말이다. 그래서 도시는 다시 바다 같이 평평한 공간이 됐다.

도시의 주름 속에 있는 여백을 찍는 것은 박진영의 오래된 습관이다. 그는 도시라는 바다 속에서 주름들을 사진 찍었었다. 그 주름을 통해 도시에는 옷처럼 소매와 깃이 생기고 유연한 조직이 생기고 스타일이 생긴다. 도시의 주름 속에서 사람이 하는 역할은 무엇인가? 도시는 의미와 기능으로 조밀하지만 사실 그 사이사이 여백이 많은 공간이다. 사람들이 일하거나 약속을 위해 뛰어가거나 쉬거나 먹는 기본적인 기능에 75%의 시간을 부여한다면, 나머지는 멍하니 생각하거나 가야 할 방향의 반대로 가거나 하품을 하거나 하는 의미 없는 일들이다. 박진영이 노리는 것이 바로 그 여백이다.

여백이야말로 우리들의 생활공간이기 때문이다. 그는 그 여백을 엿본다. 어떤 장소에 갔다가 박진영이 사진 찍는 모습을 우연히 볼 기회가 있었는데, 그는 정말로 엿보는 사람처럼 자세를 낮추고 도둑질 하듯이 카메라를 들이밀고 있었다. 그래서 그가 잡아낸 것은 기능과 의미의 직조 사이에 난 구멍이다. 아무리 바쁜 사람이라도 하품할 시간은 있고, 긴박한 전쟁 중에도 잠시 담배를 피울 시간은 있듯이, 그런 구멍은 사실은 삶의 본질이다.

여백이 본질이 되고 본질이 여백이 되는 희한한 전도현상을 잘 보여주는 것은 더글라스 고든Douglas Gordon과 필립 파레노Philippe Parreno가 축구선수 지단을 주인공이자 소재로 만든 영화「지단: 21세기의 초상 Zidane: A 21st Century Portrait」이다. 여기서 지단은 경기 내내 하는 일이 거의 없어 보인다. 경기의 양상이 어쨌든 오로지 지단만 쫓아다니는 그 영화는 마치 사람의 행동을 분석하듯이 그가 90분 내내 뭘 하는지 보여준다. '90분 내내 지치지 않고 야생마처럼 뛰는 축구 선수'라는 선입견과는 달리, 지단은 대부분의 시간을 걸어 다니거나 서 있거나 침을 뱉거나 욕을 하고 있다. 여백이 참 많은 것이다. 지단은 그런 행위들 중간중간에 슛을 날리거나 패스를 한다. 슬슬 걷는 시간이 많으니까 슛이나 패스 같은 본질적인 행위들이 여백처럼 보일 정도다. 축구 선수란 패스를 하거나 슛을 날리는 사람이라고 생각해 왔는데 이 영화에 나오는 축구 선수는 많은 시간을 쓸데없는 행위에 보내고 있다. 그런데 그 시간에도 그는 노는 것이 아니라 축구를 생각하고 있을 것이며, 슛이나 패스를 염두에 두고 공간을 확보하기 위해 걷고 있을 것이다. 그렇다면 슬슬 걷거나 침 뱉고 욕 하는 시간도 축구의 일부다. 그것은 마치 공책의 여백도 공책의 일부인 것과 같다. 결국 이 영화에서 축구의 여백과 본질의 구별은 별 의미가 없어

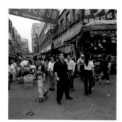

주먹 쥔 아저씨(남대문시장) *A Man with his Fist in Namdaemun Market*, 1999

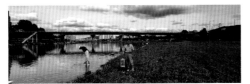

한달 평균 120만원 버는 40대의 K모씨 *K(Jungnagcheon, Seoul), Earns about $1,100 per Month*, 2003

보인다. 박진영이 엿보려 하는 것도 사실은 여백 자체가 아니라 어떤 것이 본질이고 어떤 것이 여백인지 구분하기 힘든 도시 공간의 중층성이다.

그런데 박진영이 노리는 도시의 여백은 그런 것 만은 아니다. 그는 기존의 도시에 자신의 여백을 얹는다. 현실의 모든 순간에는 4차원으로 가는 작은 틈들이 있다. 그 틈 사이로 합리성이 빠져 나가면 사고가 나고 스케줄이 빠져 나가면 갑자기 여유 있는 시간이 되고 시각이 빠져 나가면 사진 작품이 된다. 그는 도시의 4차원적 순간을 노린다. 박진영은 공간과 사물과 사람이 얼어붙은 듯 모든 의미가 어떤 작은 구멍으로 빨려 나가 버리는 듯한 순간을 노린다. 도시는 메시지와 기호들이 가득 차서 개인이 숨 쉴 공간이 별로 없어 보이지만 눈썰미가 있는 사진가에게는 틈들이 보인다. 카메라는 틈을 찾는 수단이다. 그러나 카메라라고 널널한 기계는 아니다. 프레임과 노출, 앵글과 셔터 찬스 등 수많은 규칙들이 사진을 빽빽이 메우고 있어서 그런 규칙들을 따르다 보면 웬만한 사진가의 사진은 그런 규칙들의 시각화로 끝나고 만다. 작가라면 모름지기 거기서 틈을 발견해야 한다. 박진영은 도시의 틈에다 사진의 틈, 그리고 자신의 지각과 인식의 틈을 겹쳐 여러 겹의 틈들을 찾아낸다. 그의 카메라는 틈의 기계로 바뀐다. 그래서 그가 카메라만 들고 나가면 평소에 점잖던 사람도 이상한 표정을 지어주고, 수직으로 잘 서 있던 건물이 기울어지고, 뛰어다니던 개가 갑자기 멈춘다.

사진이 노리는 궁극의 틈은 보이지 않는 것을 보이게 만드는 것이다. 과학 사진이라면 안 보이는 것을 보여주기 위해 적외선이나 자외선 혹은 열영상을 쓸 테지만 박진영이 다루고 있는 사진의 문제는 가시광선을 전제로 하는 것이다. 그런데 방사능은 눈에 보이지 않는다. 어디 있는지 모르는 카네코 마리도 보이지 않는다. 쓰나미가 남기고 간 수많은 잔해의 주인들도 보이지 않는다. 아마 그것들이 눈에 보이게 될 때 쯤이면 그 모습이란 별로 아름답지 않을 것이다. 방사능은 피폭자의 후손들에게 기형의 신체를 남겨 놓을 것이고 쓰나미 잔해의 주인들은 주검으로 나타날 것이다. 어떤 사진가들은 그런 것 조차 사진 작업의 소재로 삼아 걸작을 남겼지만 그런 것을 가시성의 영역에 노출시키는 것이 꼭 바람직한 일인지는 모르겠다. 사실 사진은 너무 많은 것을 보여주는 지도 모른다. 대상의 디테일을 남김 없이 보여주는 사진은 보아야 할 것과 볼 필요 없는 것, 안 보는 것이 나은 것 사이의 경계를 일찌감치 뛰어넘어 버렸다.

그래서 박진영은 여러 층위의 비가시성과 싸운다. 가시성과 비가시성의 경계는 윤리적인 경계와 겹치기도 하고 감각적인 경계와 겹치기도 한다. 3.11쓰나미 직후 현장을 찾은 그는 너무나 처참한 광경에 카메라를 들이댈 수 없었다고 했다. 일단 마음의 경계가 쳐진 것이다. 그 다음은 어떤 식으로 사진을 찍을까 하는 사진의 경계가 작용한다. 만일 보도사진가라면 그런 경계를 마구 뛰어넘어 희생자의 얼굴에까지 카메라를 들이대어 사진을 만들고 말 것이다. 사실 서울에서 사진 찍을 때 박진영은 그런 식으로 작업했다. 폭력배건 윤락여성이건 그는 사람들의 파사드façade라 할 수 있는 얼굴에 카메라를 들이대어 그들의 민낯을 드러냈다. 그러나 쓰나미의 현장에서는 그럴 수 없었다. 그래서 쓰나미 잔해의 사진들은 매우 신중한 접근의 결과이고, 수단과 방법을 가리지 않고 잡아내야 하는 사냥의 결과가 아니라 도대체 무엇을 어떻게 사진 찍을까 하는 심각한 고민의 결과다. 그때 찍은 사진들을 보면 찍으려다 망설이고 고민하고 뜸을 한참 들인 흔적이 보인다.

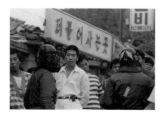

조폭과 전경(홍익대학교) *Gangsters and the Riot Police in Hongik University*, 1991

우리가 보는 것은 쓰나미의 현장이 아니라 그 머뭇거림의 시간이다. 그 사진들은 천천히 고민하면서 찍은 것이다. 결코 아름다운 스펙터클로 소비해 버릴 수 없는 사진들이다. 그 사진들로 인해 짧은 시간의 소비와 긴 호흡 속의 성찰 사이에 경계가 그어졌다.

그런데 박진영의 사진은 그 경계의 중심에 서 있지 않다. 그는 항상 주변부에 관심 있다. '주변성'은 1991년과 2014년을 연결시켜 주는 힘이다. 그 힘 덕분에 1991년 서울의 길거리와 2014년의 인적 없는 후쿠시마의 길거리는 연결되고 있다. 1991년에 했던 <386 세대> 시리즈의 백미는 시위 현장에 나타난 조폭이다. 전투경찰들 틈에서 베이지색 배바지를 입고 허리에 삐삐를 찬 조폭이 이 쪽을 노려보고 있는데, 살기는 느껴지지만 그가 서방파건 태촌파건 상관 없이 이 사진 속 사태의 주인공은 아니다. 시위대와 전투경찰이 주인공인 시위 현장에서 조폭의 존재는 어디에도 끼워 넣을 수 없는 주변적인 위상을 가질 뿐이다. 그는 그런 사실이 불만스러웠는지 사진을 찍는 박진영을 노려보고 있다. 그런 사실이 불만스러워서 설사 사시미 칼을 꺼내 휘둘러도 그는 여전히 이 사진에서는 주변적이다. 그런 행위는 시위에 걸맞지 않기 때문이다. 거기가 고려대 학생들이 정치 깡패들에게 피습 당한 1960년 4.19당시 밤의 청계천이라면 몰라도 말이다. 그래서 이 사진은 기묘한 주변성에 처해 있다. 이 시리즈에서 묘사하고 있는 시위 장면이 다 그렇다.

2004-2005년에 했던 <도시 소년> 시리즈는 도시의 주변에 있는 주변적인 소년들에 대한 얘기다. 그 중 <변두리의 여름방학>이 주인공처럼 보이는 이유는 그 사진이 철저히 주변적인 풍경이기 때문이다. 사진에 나오는 하천은 물이 맑지도 않고 팔뚝

만한 잉어가 노는 것도 아니고, 청계천 같이 관광객이 오는 것도 아닌, 마치 중랑천 같은 변두리 하천이다. 그런 하천가에 변두리 같이 생긴 소년 둘이 변두리 같은 장난을 치다 사진의 순간 속에 얼어붙어 있다. 마침 소년들은 사진의 프레임에서 왼쪽으로 치우쳐 있으므로 사진의 주인공 조차 되지 못하고 있다. 이 소년들은 역사의 주인공도 아니다. 무슨 일이 일어나도 주인공이 될 수 없을 것 같은 소년들은 이 시리즈에서 반복해서 나타난다. '부상 당한 미드필더'는 더 이상 뛸 수가 없어서 그라운드에서 밀려나 사이드라인 바깥에 외롭게 서 있다. 그는 날개를 다친 새 마냥 쓸쓸하다. <맨땅에서의 평가전>은 거친 흙바닥이 한국이 국제 축구의 변두리임을 말 해주고 있다. 주변화가 숙명인 양, 박진영은 항상 주변화된 모습을 좇고 있다.

2011년 3.11쓰나미의 중심이 되는 이미지는 광포한 바닷물이 마을과 도시를 휩쓰는 HD영상이다. 이 영상에서 바닷물은 모든 것을 초현실적으로 망가뜨려 변형시키며 재해와 풍경의 폭력적인 중심이 되고 있다. 그에 비하면 박진영이 사진 찍은 잔해들은 쓰나미의 주변이다. 쓰나미의 시간이 남겨놓은 잔존물이다. 그 잔존물이 <386 세대> 시리즈에서 쓸데없이 시위 현장을 배회하는 구경꾼들이고 <도시 소년> 시리즈의 소년들이다. 2014년이 되면 사진은 더 주변적인 것을 좇는다. 사람들이 다 떠나고 텅 빈 후쿠시마의 시골마을은 주변적이라고 할 수 조차 없는 곳이다. 주변적이라고 할 때는 어느 정도 중심과 연관이 있음을 전제로 하는 것이다. 그러나 후쿠시마의 마을은 방사능으로 오염되어 인간이 들어가서는 안 되는 격리 지역이 됐다. 체르노빌 원전 주변의 프리피아트가 완전히 고립된 재난 지역이 되어 인간세계로부터 격리된 블랙홀이 돼 버렸듯이, 후쿠시마의 마을도 그렇게

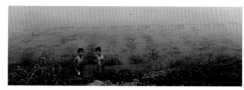

변두리의 여름방학 *Summer Vacation in Suburb Town*, 2004

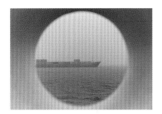

Window_Strait of Malacca #01, 2013

주변으로부터 한 번 더 주변화 돼 버렸다. 따라서 20년 이상 주변적인 것에 이끌려 온 박진영이 그곳에 이끌리는 것은 이상한 일이 아니다. 이제는 주변적인 것이 그의 사진의 중심이 돼 버렸다. 물론 주변적인 것을 찍어서 유명해진 사진가들도 많다. 세바스치앙 살가두Sebastiao Salgado는 전 세계의 처참하게 열악한 노동 현장과 난민들을 찍어서 돈도 많이 번 스타 사진가가 됐다. 어빙 펜Irving Penn은 길에 버려진 담배꽁초와 깡통을 크게 확대해 찍어서 훌륭한 예술사진 작품을 만들었다. 이들과 박진영 사이에는 큰 심연이 놓여 있는데, 박진영은 자신이 사진 찍은 주변적인 것을 이용하여 출세할 생각이 없다. 박진영 자신이 항상 경계 위에 살아 왔다. 다큐멘터리와 예술 사이의 경계에 있으며, 그의 몸은 항상 일본과 한국 사이 어딘가에 있다.

해양경찰의 순시선을 타고 동남아를 항해하며 찍은 시리즈인 <Moving Nuclear_Window>는 그 자신과 사진의 처지를 잘 말해주는 제목이다. 이 사진들에서 바깥 세계로 통하는 둥근 창은 배를 정박할 때 밧줄을 내리고 올리는 구멍이다. 밧줄은 배와 항구를 잇는 일종의 탯줄 같은 존재다. 사람이 쓰는 창으로는 메시지를 주고 받을 수 있지만 밧줄용 창으로는 밧줄만 오갈 뿐이다. 여기서 소통이라면 배가 정박하기 위해 밧줄을 내리고 올린다는 단순한 기능만 있다. 박진영은 그 답답한 창을 통해 세계를 보고 있다. 그런데 거기서 보이는 세계 또한 주변적이다. 동남아 어딘가의 항구에 정박한 배들은 요즘 해상운송의 주인공인 대형 컨테이너선이 아니라 가까운 항구 사이를 연결하는 작은 피더feeder선들이다. 그 배들은 <도시 소년>의 소년들 같이 왜소하고 주변적이다. 항구도 상하이나 싱가포르, 선전 같은 세계적인 큰 항구가 아니라 이름 모를 작은 항구들인 것 같다.

이것들도 도시의 한 구석 같은 곳들이다. 그리고 쌓여 있는 컨테이너들도 머스크나 MSC, CMA, CGM 같은 큰 해운 회사가 아닌 주변적인 회사들일 것이다. 도대체 중심이고 주변이고 구별이 없을 것 같은 넓은 바다에도 주변이 있다니 얼마나 아이러니한가. 그러나 역사는 바다에도 중심과 주변의 구별을 만들어 놓았다. 아시아에서 바다의 중심은 단연코 말라카 해협과 홍콩, 상하이 등 큰 배들의 왕래가 잦고 옛날부터 열강들이 각축해온 곳들이다. <Moving Nuclear_Window>에 나오는 곳은 종로나 청계천이 아니라 부천 쯤 되는 곳들이다. 그는 밧줄 내리는 그 창을 통해 바다에서도 4차원으로 통하는 틈을 찾고 있다.

박진영은 바다로 돌아갔지만 중심이 될 수는 없었다. 그가 쓰나미가 될 수는 없었기에. 하지만 그는 사람들의 시선이 중심을 좇을 때 놓치는 주변을 물고 늘어선 끝에 시간이 만들어 놓은 미세한 차이들을 감지해 낼 수 있었다. 그것은 쓰나미의 시간과 지금 우리가 살아서 이 글을 읽고 있는 시간 사이의 차이다. 작아 보이는 그 간극 속에 많은 차이들이 들어 있다. 그것은 살아남은 자와 죽은 자 사이의 차이이기도 하고, 사진으로 찍힌 것과 찍히지 않은 것, 혹은 보고도 찍을 수 없는 것 사이의 차이이기도 하다. 박진영에게는 모든 곳들이 바다다. 항상 물결이 치며 고정된 모든 것을 부유시키고 중심과 주변의 구별을 해소시키는 바다 말이다. 박진영의 사진의 힘은 고체를 액체로 돌려놓는 바다의 힘처럼 사회의 경직된 것들을 풀어헤쳐 놓는다. 그의 사진은 작은 쪽배처럼 정처 없이 떠다녀 우리들을 한 번도 가본 곳이 없는 곳으로 데려다 놓을 것이다. 두렵고 기대 된다.

기계비평가 이영준

Two Sides of the Sea, Two Sides of Photography

The sea is the source of life and the terrain of death. Although the primitive form of our lives has begun in the sea, we can not go back there. Those who long to go back to the sea take a job related to it, like a sailor or an angler. But like a cold, hard mother, the sea drowns those who return to it. Unlike the mountain in which you can find your shelter, the sea does not shelter you. Yet humans return to it, knowing its danger and peril. And they drown. The seaman's life resides in the repetition compulsion in which death is life. The life on the sea is damp and rough to the extent that those who live on the land can never imagine. The evening TV shows like *My Hometown at Six* portrait the sea as a warm ground of life. However, one can easily notice the falsity of such a portrayal the moment when he or she proclaims to work as a sailor after quitting a well paying job in a big corporation.

Having served in the Marine Corps and practicing fishing as a hobby, Area Park is incessantly enticed to the sea. For him the sea is a ground to return to and a problem to be dealt with seriously. Compared to photography that compels to frame any and every subject it confronts, the sea seems to be an immensely free space. First there is no boundary in the sea. There are loose boundaries in the sea according to the difference in temperature, salinity and density of the water. Everything floating on the sea can drift to anywhere pushed by the sea current. But humans can not withstand this infinite freedom and

draw line on the sea. They threaten to punish those who cross the border and even proclaim a war on them. It is the human nature to draw lines on the sea which is the space without lines. So the sea is not a terrain of freedom. Moreover, the kinetic energy of the sea created by the power of gravitation combined with the immense mass of water can smash everything in it. Those who labor or explore in it continuously fall to peril. If you don't contend yourself with just testing the water on the warm sunny beach, you will also fall to peril. The impression of the immense freedom born of the sea is just an illusion. The photographer Area Park fights against this illusion.

Compared to the petty game of drawing lines on the sea and claiming territories, to explore the sea, the space without wrinkles, with a camera is a much grand and noble posture. But the sea gets wrinkled and polluted with human traces again. Can a photographer record these wrinkles, traces left over by the human civilization? Photographers are a bit transcendental beings in that they do not engage in the scene they take picture of. Area Park tries to transcend the problems and pains of the scenes unfolding in front of him. But this transcendence does not put him in an other worldly scene. The transcendence through photography is at most a shift of one's vision toward the world.

To Area Park, the sea can not be transcended once and for all, as it is the mother and playground to him.

카네코 마리 앨범 *Kaneko Mari's Album*

He should return to it as it is his mother. So what is at stake here is the extent to which his camera eye turns the sea into a different thing. We are talking about the power of translation of the camera eye. In order to translate, one should know both languages very well. Does Area Park know the languages of both worlds well? Who can claim to know them well? One can only try to fathom his or her shortage of wisdom.

The Tsunami of March 11, 2011 and the following explosion of the Fukushima nuclear power plant imprinted the sea as the source of disasters. There is a historical meaning to the March 11 Tsunami that the people do not easily recognize. It is the first natural disaster in history that has been recorded in HD format. Thanks to the technology, we could watch the startling scene of the tsunami engulfing everything in awe. It was an awe about the quality of the picture in HD. As the disaster was transmitted in HD, we the survivers feel much sorry. There was nothing we could do in spite of the vividness of the picture.

What is the role of the photographer in such a circumstance? Not much. As if testifying his helplessness as a recorder, Area Park picks up a photographic album at the scene of the disaster. The main figure of the album is a woman named Kaneko Mari. The black and white photographs in the album tell the story of her growth, from the young Kaneko Mari to the mature one. Looking through them, one encounters a strange familiarity with her that makes you feel you have known her for quite a while. So Area Park eagerly searches for her. He even ran an advertisement on a newspaper to find her. This act looked more like a kind of apology rather than a real pursuit of a missing woman. Clearly, Kaneko Mari was not the subject of apology as the tsunami was not his fault. Rather, he seemed to have apologized about the voyeuristic desire to look into others' pain depicted in HD. It was an impossible apology. As the progress of the imaging technology enables us to look into everything in an ever better quality, no one is to blame about the desire to see better. So to see the tsunami disaster in HD is only a fraction of a long path of the development of the image. Kaneko Mari just happened to be at the current end of it.

What could Area Park do if he ever found her? Maybe he would not do more than just return the album to her. He could have celebrated her survival but many of her family members and relatives might have already perished. So the pursuit of Kaneko Mari was a ritual. In it he tried to shut off his empathy to the subject of the photographs and put a distance to her in a renunciation. But that was not the end. Radioactivity was waiting for him. So he pursued this invisible subject. As radioactivity is not visible, it is impossible to photograph it. What the photographer could see was an empty landscape deserted by the people of Fukushima. The city, the space with wrinkles

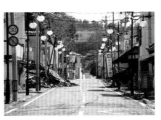

2PM_시세이도 *2PM_Shiseido*, 2014

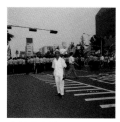

열 받은 할아버지(종로) *An Angry Grandfather in Jongno*, 1999

in a Deleuzian term turned to a space without wrinkles by the act of the tsunami. A bizarre circumstance in which what used to be streets is no longer streets is photographed. So the city turned to a flat surface like the ocean. Area Park's photographs are testimonies to the transformation of the state of being in which a wrinkle is no longer a wrinkle.

This practice of taking picture of the margin of the city is not new to him. He used to take picture of the wrinkles in the city. The wrinkles, whether in clothing or in a city, are not permanent. Using an iron, one can easily turn a flat surface to a wrinkle or vice versa. Same thing can happen in a city. Using much heavier equipments, a flat surface of the city can turn to a wrinkle or vice versa. The margin of the city occurs in this realm of transition. This margin really is our terrain of life. We breathe, eat and sleep in the margin of the city. Area Park peeks into it. Thus he has captured the meaningful gap in the dense matrix of the city.

What shows the interesting transition between the margin and the essence is the film *Zidane: A 21st Century Portrait* made by Douglas Gordon and Phillipe Parreno. This film records what the soccer player Zidane does during the 90 minutes duration of a soccer game. Quite surprisingly, and contrary to the common impression, Zidane mostly strolls about or spits on the ground. There is way more margin in his activity of soccer play than one has ever imagined.

But strolling and spitting are part of the game, as they are part of the strategy. So there occurs an interesting transition in which the relationship between the margin and the essence is overturned. Just as the margin of a book is a necessary part of it, Zidane is a soccer player even when he looks idle. In a similar way, what Area Park tries to peek into is the ambiguity of the city space in which the distinction between the margin and the center gets blurred.

But the margin of the city Area Park peeks into is not limited to the physical space. He puts his own layer on top of the existing margin of the city. In every bit of reality there are tiny holes that lead to the fourth dimension. If rationality falls through it, you have an accident, if the schedule falls through it, you have leisure time, if the vision falls through it, you have a photographic work. However dense the city might look, the photographer finds breathing holes among the matrix of signs and messages. The camera is a means to find those holes. But it is not a loose machine. The camera is embedded with all kinds of principles ranging from optics to ethics. So Area Park struggles to find his own layer of vision in the camera. He has an intriguing skill of finding gaps of the senses. His camera turns to a machine of the gap or the margin. So whenever he ventures out to the streets with his camera, gaps open up and he finds little windows to the fourth dimension.

The ultimate window photography aims to find

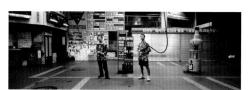

시간당 2500원 버는 이인철(18)과 진경호(18) *Lee(18) and Jin(18) Who Get Paid 2,500Won per Hour*, 2002

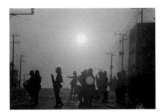
석양의 대치상황(경북대학교) *At Sunset in Kyungpook National University*, 1991

is the visualization of what is invisible. Scientific photography uses infrared, ultraviolet rays or thermal images to fulfill this aim but Area Park is solely dependent upon visible light. But radioactivity is invisible. The missing Kaneko Mari is invisible. The once owners of so many remnants of the tsunami are invisible, too. When they get visible, they won't be too pretty. The descendents of the victims of radioactivity will be given deformed bodies and the once owners of remnants of the tsunami will turn out to be corpses. Some photographers take those subjects but too much visibility is not so good as too little visibility. Maybe photography shows too much. It has already transgressed the border between what should be visible and what should not be visible.

So Area Park struggles with many levels of invisibility. The border between the visibility and the invisibility falls upon the border of ethics and senses. When Park visited the sites of the tsunami, the scenes were too miserable to take picture. If he were a journal photographer, he would cross the boundary of the visible and invisible and take picture of any kind of miseries. In Seoul, in the 1990s, he was an aggressive photographer. Whether a gangster or a whore, he pushed the camera to their faces and exposed them in pictures. But he was a different photographer in Fukushima. The pictures he took there were the results of hesitation, not out of indecision but of prudence. What we see in them is not the site of the tsunami but the time of hesitation. They can never be consumed as a beautiful spectacle. Those photographs put a line between a short term consumption and a long term reflection.

But Area Park's photographs don't stand on the center of the border. He is always interested in the marginality. It is the force that connects the streets of Seoul in 1991 and Fukushima in 2014. One of the pictures of the *386 generation* was taken at a scene of demonstration. In it a gangster is staring at Area Park. Though his gaze is ominous, he is not the center of the scene. The demonstration was not a- stage for gangsters except in 1960 when gangsters had attacked student demonstrators in the streets of Seoul. So this picture is situated in a queer marginality.

The *Boys in the City* series done in 2004 and 2005 is a visual story of the boys roaming around the deserted city. The boys in this series will never be the main figure in history. They are thoroughly marginal. They are even located off center within the frame of photographs. Even the locations are marginal. They are the nameless places of the city nobody cares about. The marginalized boys repeatedly appear in this series. As if it were his fate, Area Park sought after the marginality in humans and the city.

What took the center stage in the 3.11 tsunami was the HD video images of the violent current of sea water that engulfed everything in its path. Everything

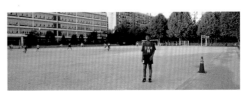
부상당한 미드필더 *Injured Midfielder*, 2005

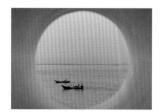
Window_Vietnam #01, 2013

else was just a victim and margin. What Area Park photographed was the remnants of time. They are equivalent to the onlookers of the demonstration in the *386 generation* series and the boys in the *Boys in the City* series. As of 2014 Park sought after more marginality. The deserted country villages of Fukushima can not even be called marginal. They are just no man's land. The division between the center and the periphery does not even reach here. So it is no wonder Area Park who has been attracted to the marginal for over twenty years is also attracted to this bizarre scene of radical marginality. Now the marginal have taken the center stage in his photographs.

Another series titled *Moving Nuclear_Window*, the result of the journey on board the patrol ship of the National Maritime Police well suites Park's position as a photographer. In this series the round window toward the world outside the vessel is the cringle through which ropes are thrown out or taken in for the purpose of mooring. The only communication possible through this window is a simple function of pulling ropes. Area Park looks at the maritime world through this confined means of communication. The world seen through it is also marginal. The containerships in the pictures are small feeders that connect nearby ports. They are never the masters of the ocean. So they are equivalent to the *Boys in the City* of 2004-2005. And the ports are not big places like Shanghai or Hong Kong. They look like some small ports in

southeast Asia. The containers stacked on the yard are not of Maersk or MSC, the shipping giants of the world. How ironic it is that there still is the distinction between the center and the periphery in the ocean, the space without wrinkles! The cringles in this series are the gap through which one can find a way to the fourth dimension world.

After returning to the sea, Area Park found himself unable to occupy the central space. For he could not be the tsunami. But he could perceive the minute differences left over by the time that other people had missed. That is the difference between the time of the tsunami and the time of our lives right here, right now. That is also the difference between the living and the dead. Finally the difference between what can be photographed and what can not be photographed. To Area Park everywhere is the ocean: the ground is always on the wave and everything fixed gets dissolved in the current: the distinction between the center and the periphery vanishes. Like a tiny vessel drifting on the ocean, his photographs will take us to the place we never have expected to exist.

Machine Critic, Young June Lee

二面の海、二面の写真

海。生命の根源であり、死の領域。地方で生まれ、都市で育った人間が、再び田舎に帰ることができなくなるように、遥か昔、原生生物時代、海から生まれた我々は、再び海には戻れない。それでも海に還りたいという願望が強い人間は、船員や釣り人のような海に携わる職業に就く。しかし海は冷静で荒々しい母親のように、自分のところへ還ってきた子を受け入れるばかりか、冷たく溺死させてしまう。中に入って横になることができる山と違い、海は人間を抱きしめてはくれない。そんなことは当然知っていながら、人間はまた海に還っていく。そしてまた溺死する。こうやって人間は海に還っていく。死んでも戻っていくというその反復強迫の中に、海人の人生がある。彼らは生きながら死んでいる。もしくは死んでいながら生きているのである。それは陸地で指先に水一滴つけたことなく生きている人々には想像することが出来ない、湿っていて冷たく荒い人生だ。「6時、私の故郷」のようなテレビ番組では、海を包容力があって柔らかい場所として描いている。しかしそれが虚偽であるという事実は、大手企業に勤めている娘が急に漁師になると言い出したら周囲がどんな反応を見せるか…想像してみればすぐにわかることだ。

海兵隊出身で、海釣りを趣味としている写真家、エリアパク(Area Park)は海にずっと惹かれている。彼にとって海とは、還りたい場所であり、向き合わなければならないテーマである。母親を写真の素材とする写真家がその母に文句を言いながらも、写真的に向き合わなければならないように、エリアパクもまた海に対し文句を言いつつもまた、写真的に向き合おうと努力している。何でもフレームで切り取り、閉じ込めなければ気が済まない写真という行為に比べると、海という空間は無限に自由に見える。ま

ず海には境界がない。自由に混ざり合う水に境界があるわけがない。あるといってもせいぜい水温や塩度、水の密度の差によって若干区切られる程度だ。しかし海に浮いているものはどんな物でも海流や潮流に乗り、プカプカ浮いてどこへでも行くことができる。地球を一周することさえできるのだ。しかし人間はそんな無限大の自由には我慢できないらしく、海に境界をつくり、むやみに越えようとする人を罰し、越えてきたら「戦争をするぞ」と脅したりする。シワがない空間である海にシワをつくり、それを絶対化するのが人間の習性だ。しかし決して海は自由ではない。巨大な水が万有引力と風とが合わさり、作られる運動エネルギーは何であっても破壊する。その間に入って働いたり、探検しようとする者たちは次々と死んでいく。広い海が自由であるように見えるのは、全くの目くらましである。海水浴場で海水に少しだけつかるくらいで満足しないとしたら、海はあなた方に破滅をもたらすだけだ。

その海にひびを入れ、どこからどこまでが韓国だ、日本だ、中国だと言うくだらない戯言に比べたら、カメラを担いでその境界のない空間をすすぎ落とそうとするのは、大地を生きる巨人の姿勢である。しかし海には再びシワができ、境界が生まれ、人間の痕跡が残される。果たしてそのシワを写真に撮ることができるだろうか。写真家は場面を撮るが、そこには参加しないという点では、ある程度超越的な存在だと言える。エリアパクは写真を撮ることを通し、目の前に広がる場面における難しさや苦しさを超越しようとする。もちろんその超越とは全く他の世界に行ってしまうということではない。写真を通した超越とは、事態を別の側面から見るということだ。結局は戻っていかなければならないのである。なぜならエリアパクにとって海とは、母親であり、遊び場で

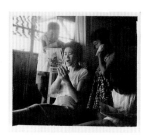

카네코 마리 앨범 *Kaneko Mari's Album*

あるからだ。3.11津波と福島原発の爆発は、海という存在に災いの根源というまた違う次元を付け加えたのであった。実は海は元々、災いの根源であったわけだが、二つの大きな出来事により、新たに浮き彫りになったのである。3.11津波には人々がよく認識していない歴史的意味がある。私たちは他国で起きた大事件や災難を、映像を通して接するしかないため、映像を作り出す装置がどんなものかによって、災害の認識の仕方も変わってくる。3.11津波はHDで撮られた最初の災害である。そのお陰で我々は海水が押し寄せ、全てのものをのみ込んでしまう場面を、驚きをもって見ることができた。それはHD画質に対する驚きであった。真っ黒な海水が押し寄せ、逃げる場所が見つからずにあたふたしている仔犬が、ちょうどその海水にのみ込まれる場面もHDで見ることができた。Gulf戦が初めて映像として生中継された戦争だとしたら、3.11津波は初めてHDで伝えられた自然災害だった。HDで生々しく撮られて伝えられたため、生き残ってそれを見ている我々は、余計に良心が痛む。手につかめるくらい鮮明なのに、できることが何もないからだ。

　エリアパクは津波の現場で残骸の写真を撮っている時に、1冊の写真のアルバムを見つける。アルバムの主人公は「カネコマリ」という女性だ。白黒アナログ写真の中にはカネコマリが幼い頃、地方の家で育つ姿から成人になるまでの一代記が納められている。おそらく写真を趣味としていた父親によって撮られたと思われる写真の中には、カネコマリの一代記が生き生きと納められていた。幼く可愛かったカネコマリから、中年になったカネコマリまでの全てがそこにある。そのアルバムを見ていると、カネコマリという女性をよく知っているかのような錯覚を覚える。実は1人の

人間の一代記は、写真アルバムをざっと見るだけで、よくわかると言っても過言ではない。初対面で挨拶を交わすだけでも知り合いになるのだから、写真という豊かな情報媒体を通して見ることは、もっとよくわかると言えるだろう。だからなのか、エリアパクは別れた家族を捜すかのようにカネコマリを必死に探した。(アルバムのヒロインが男性だったら、なんとなくぎこちなかったような気がする。男が男を捜すより女を捜す方がなんとなく自然な気がするが)彼はカネコマリを捜すために広告まで出したが、結局探すことはできなかった。それは本気でカネコマリを捜そうとする行為だったというよりは、むしろ贖罪に近いように見えた。べつに津波は人間のせいではないのだから、それに対して贖罪する必要はないのだが、人々がHD画質でスポーツ中継を見て楽しんでいるかのような態度に対しての贖罪のように見えた。それは今日となっては不可能な贖罪である。映像の流れは携帯カメラもHD画質で撮れる時代になった。(S社のスマートフォンはUHDで撮影可能だ)よって津波をHDで見るのは短いが長い写真の歴史の一過程に過ぎない。その終わりにカネコマリがいるだけだ。

　どうせ捜し出すことはできないと期待はしていなかっただろうが、万一カネコマリを捜し出したとしても一体何ができるだろうか。アルバムを返すことしかできない。生き残ったことについて祝福することはできたかもしれないが、すでに多くの家族や親戚、近所の人が犠牲になった後である。よってカネコマリを捜すのは一種のリチュアルだった。アルバムの中の写真を見ると、感情移入してしまうのを遮断し、断念する中で距離をおこうとするリチュアルである。しかしそれで終わりではなかった。福島が残した放射能というまた違う事態がエリアパクを待っていた。彼は目に見えな

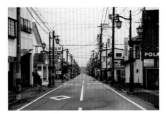

2PM_소프트뱅크 *2PM_Soft Bank*, 2014

い放射能を追いかけ、写真を撮り回った。津波は残骸残したが、放射能は何の痕跡も残さない。私たちに伝わってくるのは、福島に面した海の放射能数値は何ベクトルらしいという、抽象的な数値程度だけだった。放射能はフォトジェニックな対象ではなかったため、写真を撮るのが初めから不可能なのだ。エリアパクの目に見えたのは放射能という事態の結果として、できあがった空き地化した風景だけだった。だから彼は人々が避難した人影のない道の写真を撮った。人々が生活しながら区切り、構造物を建て、シワのできた空間になった都市は、津波を経て再び海のように、シワのない空間になってしまった。確かに道路なのにだれも住んでいないことから、これ以上道路ではなくなっている奇異な状態が写真の中に現れている。まさに境界であって境界ではない状態のことだ。よって都市は再び海のように平らな空間になった。都市のシワの中にできる余白を撮るのがエリアパクの昔からの習慣だ。彼は都市という海の中でシワの写真を撮ってきた。そのシワを通して都市には服のように袖と襟ができ、柔らかい組織が生まれ、スタイルが生まれるのである。都市のシワの中で人間の役割とは一体何か。都市は意味と機能で密集しているが、実はそのあいだあいだには余白が多く存在する空間だ。人々は働いたり約束のために走って行ったり、休んだり食べたりという基本的な機能に75%の時間を費やすとしたら、残りの時間はぼーっと考え事をしたり、行くべき方向とは逆の方向に行ってしまったり、あくびをしたりと意味のないことをしている。エリアパクが狙っているのはまさにその余白だ。余白こそ我々の生活空間であるからだ。彼はその余白を覗き見る。ある時、エリアパクが写真を撮っている姿を偶然見る機会があった。彼は本当に覗き見する人のように姿勢を低く

し、泥棒のようにカメラを構えていた。つまり彼が捉えたのは機能と意味の織物の間にできた穴なのだ。いくら忙しい人でもあくびをする時間はある。緊迫した戦争の最中でも暫しタバコを吸う時間があるように、そういう穴は実は生きる上での本質なのである。

余白が本質になり、本質が余白になるというごく稀な逆転現象をわかりやすく見せてくれているのが、ダグラス・ゴードンやフィリップパレーノがサッカー選手ジダンを主人公として作った映画『Zidane: A 21st Century Portrait』だ。ここでジダンは試合中、何もやっていないように見える。試合の内容はさておき、ただジダンだけを追いかけ回すというその映画は、まるで人の行動を分析するように彼が90分間、何をしているかを見せてくれる。90分間、疲れることなく野生馬のように走り回るサッカー選手という先入観とは違い、ジダンはほとんどの時間を歩き回ったり、ただ立っていたり、唾をはいたり、罵声を吐いている。余白が本当に多いのだ。ジダンはそんな行為のあいだあいだにシュートを放ったり、パスをする。ゆっくり歩く時間が多すぎて、シュートやパスのような本質的な行為の方がむしろ余白のようにさえ見えている。サッカー選手とはパスをしたり、シュートをする人だと思ってきたが、この映画に出てくるサッカー選手はほとんどの時間を意味のない動きに費やしている。しかしその時間、彼は遊んでいるわけではなく、サッカーのことを考えているだろうし、シュートやパスすることを頭でイメージしながら空間を確保するために、ゆっくり歩いているのだろう。だとしたらゆっくり歩いたり唾をはいたり、罵声を吐く時間もサッカーの一部なのだ。まるでノートの余白もノートの一部であるように、結局この映画でサッカーの余白と本質の区別は大して意味がないように見える。エリアパクが覗き見ようとするの

공사중(이문동) *Under Construction in Imun-dong*, 2001

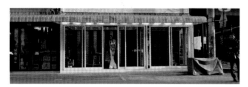

하루 평균 40만원 버는 세라(25) *Sera(25), Who Makes about 400,000 Won per Day*, 2004

は、実は余白そのものではなく何が本質で何が余白かを区分しづらい都市空間の重層性だ。

しかしエリアパクが狙う都市の余白はそれだけではない。彼は既存の都市に自分の余白を上乗せする。現実の全ての瞬間には4次元に続く小さな隙間がある。その隙間の間から合理性が抜けたら、事故が起こり、スケジュールが抜ければ急に時間に余裕ができ、視覚が抜ければ写真作品になる。彼は都市の4次元的瞬間を狙っている。空間と物と人が凍りついたように全ての意味が、ある小さい穴に吸い込まれていくような、そんな瞬間を狙っているのだ。都市はメッセージと記号が沢山つまっていて、個人が休む場所があまりなさそうに見えるが、見る目が鋭い写真家には隙間が見える。カメラは隙間を探す手段である。しかし単なる機械と甘く見てはいけない。フレームと露出、アングルとシャッターチャンスなど多くの規則が組み合わさって写真は完成する。そんな規則を操っていると多くの写真家の写真は、単にそのような規則の視覚化で終わってしまう。作家ならば、当然そこに隙間を発見しなければならない。エリアパクは都市の隙間に、写真の隙間、そして自身の感覚と認識の隙間を重ねて何重もの隙間を見つけ出す。彼のカメラは隙間の機械に変わるのだ。だから彼がカメラさえ持って出かければ、普段物静かな人も変な表情をしてくれたり、垂直に建っている建物も傾き、走っていた犬が急に止まる。写真が狙う究極の隙間とは、見えないものを見えるようにすることである。科学写真ならば、見えないものを見えるようにするために赤外線や紫外線、または熱映像を使うだろうが、エリアパクが扱う写真のテーマは可視光線を前提にするものである。だが放射能は目に見えない。どこにいるのかわからないカネコマリも見えない。

津波が残していった数多くの残骸の持ち主らもまた見えない。恐らくそれらが目に見える頃には、その姿はそれほど美しくないだろう。放射能は被爆者の子供たちに奇形の身体を与え、津波の残骸の持ち主らは屍となって現れるだろう。中にはそういうものさえ、写真制作のモチーフとして捉え、傑作を残した写真家もいるが、そういうものを可視性の領域に露出させることが、必ずしも望ましいことかどうか疑問である。事実、写真はとても多くのものを見せてくれるのかもしれない。対象のディテールを残さず見せてくれる写真は、見なければならないものと見る必要がないもの、見ない方が良いものの間の境界を早々に飛び越えてしまった。

だからエリアパクは何層もの非可視性と闘っている。可視性と非可視性の境界は論理的な境界と重なりもし、感覚的な境界と重なりもする。3.11津波直後、現場を訪ねた彼はあまりにも凄惨な光景にカメラを向けることができなかったと言う。まず、心の中で道徳性との間で境界が震えたのだ。その次はどのように写真を撮ろうかとする写真の境界が作動する。もし、報道カメラマンだったらそんな境界を素早く飛び越え、犠牲者の顔にさえカメラを向けて写真を完成させるだろう。事実、ソウルで写真を撮っていた頃は、エリアパクもそのように撮影をしていた。暴力団であれ売春婦であれ、彼は人々のファサードといえる顔にカメラを向け、彼らの素顔を現した。しかし津波の現場ではそうすることはできなかった。だから津波の残骸物の写真は彼にとっては大変慎重に接近した結果であり、手段や方法を選ばず捕まえる猟の結果とは違い、一体何をどのように写真に撮るのか、深刻に悩んだ結果なのである。その時撮った写真を見ると、撮ろうとしては迷い、悩み、だいぶ時間をおいて撮った痕跡が見える。我々に見える

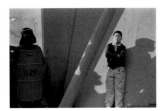

전봇대(경북산업대학교) *A Telephone Pole in Kyungpook Sanup University*, 1991

のは津波の現場ではなくその残された時間であり、その写真はじっくり悩みながら撮ったものである。決して美しいスペクタクルに消費させてしまうことはできない写真だ。その写真によって短い時間の消費と長い呼吸の中の考察の間に境界が引かれた。

　だがエリアパクの写真はその境界の中心に立っていない。彼はいつも周辺部に関心がある。「周辺性」は1991年と2014年をつなげてくれる力を持っている。その力のお陰で1991年ソウルの道路と2014年の人影のない福島の道路はつながっている。1991年に行った「386世代」シリーズのデモ現場に現れた暴力団だ。戦闘警察達の間からベージュの腹ズボンを履き、腰にポケベルを付けた暴力団がこっちを睨んでいるのだが、殺気は感じるものの彼がどこの組員であれ、この写真の中では主役ではない。デモ隊と戦闘警察が主役であるデモ現場で暴力団の存在はどこにも入り込むことが出来ない周辺的な意味を持っているだけだ。彼はそんな状況が不満だったのか、写真を撮るエリアパクを睨みつけている。たとえ気に入らないからと、仮に刺身包丁を出して振り回したとしても彼は相変わらずこの写真の中では周辺的である。そんな行為はデモとは釣り合わないからだ。そこが仮に、デモをしていた高麗大学の学生たちが何者かによって襲撃された1960年4月19日当時の夜の清渓川だったら話は別だが。よってこの写真は奇妙な周辺性の中に置かれている。このシリーズで描写しているデモの場面はみんなそうである。2004〜2005年に行った「都市の少年」シリーズは都市の周辺にある周辺的な少年たちについての話だ。その中で「町外れの夏休み」が主役のように見えるのは、その写真が徹底的に周辺的な風景だからである。写真に出てくる河川は水が透き通ってもい

なければ、腕くらいの大きさの鯉が泳いでいるわけでもなく、清渓川のように観光客が来るわけでもない、まるで中浪川のような町はずれの河川だ。そんな河川にこれまた町外れのような少年2人が、町外れらしい遊びをしている写真の瞬間の中で凍り付いている。ちょうど少年たちは写真のフレームの左側に寄っているため、写真の主役にさえなれずにいる。この少年たちは歴史の主人公でもない。どんなことが起きても主役になりそうもない少年たちが、このシリーズでは繰り返し登場する。「負傷を負ったミッドフィルダー」はこれ以上走ることができずに、グランドから追い出され、サイドラインの外側に寂しく立っている。彼は翼を怪我した鳥のように寂しそうだ。「地面での評価戦」は粗末な地面が、韓国が国際サッカーの場外であることを物語っている。周辺化が宿命である羊…エリアパクはいつも周辺化された姿を捉えている。

　2011年3.11津波の中心になるイメージは狂暴な海水が村と都市を巻き込むHD映像だ。この映像で海水は全ての物を超現実的に破壊し、変形させ、災害と風景の暴力性の中心となっている。それに比べるとエリアパクが写真に撮った残骸物は津波の周辺だ。津波の時間が残した残骸物だ。その残骸物が「386世代」シリーズで意味なくデモ現場を徘徊する野次馬たちであり「都市少年」シリーズの少年たちにあたる。2014年になると写真はさらに周辺的なものを捉える。人々はみんな離れ、空っぽになった福島の田舎の町は周辺的と言うことすらできない場所となっている。周辺的と言う時は、ある程度中心と関連があることを前提にして使う。しかし福島の町は放射能で汚染され、人間が入ってはならない隔離地域になった。チェルノブイリ原発の周辺のプリピャチが完全に孤立した閉鎖都市となり、人間世界から隔離されたブラ

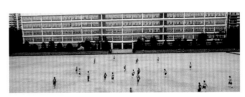

맨땅에서의 평가전 *Warmup Match on the Bare Ground*, 2005

Window_Singapore #02, 2013

ックホームになってしまったように、福島の町もそのように周辺からさらにもう一度、周辺化されてしまった。よって20年以上周辺的なものに惹かれてきたエリアパクが、そこに惹かれるのもおかしいことではない。今では周辺的なものが彼の写真の中心になってしまった。もちろん周辺的なものを撮って有名になった写真家も多い。セバスチャン・サルガドは全世界の凄惨なほど劣悪な労働現場や難民を撮って、お金も沢山稼ぐスター写真家になった。アーヴィング・ペンは道に捨てられたタバコの吸い殻と缶を大きく拡大して撮り、すばらしい芸術作品を創った。彼らとエリアパクの間には大きな隔たりが存在するが、エリアパクは自身が撮った周辺的なものを利用して出世する気がない。エリアパクはいつも境界の上で生きてきた。ドキュメンタリーと芸術の間の境界にいて、彼の体はいつも日本と韓国の間のどこかにある。

　海洋警察の巡視船に乗って東南アジアを航海しながら撮ったシリーズ「Moving Nuclear_Window」は、彼自身と写真の状況をよく表している題名だ。この写真で外の世界に通じる丸い窓は、船を停泊するときに綱を下ろしたり上げたりする穴だ。綱は海と港をつなぐ臍の緒のような存在だ。人間が使う窓からはメッセージをやりとりすることができるが、綱用の窓からは綱だけが行き来するだけだ。ここで疎通とは船が停泊するために綱を下ろしたり上げたりする単純な機能だけがあるだけである。エリアパクはその息苦しい窓を通して世界を見ている。しかしそこで見える世界もまた周辺的だ。東南アジアのどこかの港に停泊した船は、最近海上運送の主役である大型コンテナ船ではなく、近い港同士を結ぶ小さいフィダー(Feeder)船だ。港も上海やシンガポール、深圳のような世界的に大きい港でなく、名前も知らないよ

うな小さい港のようだ。そして積まれているコンテナもモスクやMSC、CMA、CGMのような海運会社ではなく、周辺的な会社のものである。一体、中心だ、周辺だという区別はなさそうな広い海にも周辺があるなんて、どれだけアイロニーなのか。しかし歴史は海にも中心と周辺の区別を作り上げた。アジアで海の中心は当然マラッカ海峡や香港、上海などの大きな船の往来が頻繁で、昔から列強たちがしのぎを削り合ってきた場所だ。「Moving Nuclear_Window」に出てくる場所は、鐘路や清渓川ではなく、富平くらいにあたる所だ。彼は綱が下りるその窓を通して、海でも4次元につながる隙間を探している。

　エリアパクは海に戻って行ったが、中心にはなれなかった。彼は津波になれなかったからだ。しかし彼は人々の視線が中心を追って行く時に見逃しがちな周辺に最後まで食い下がり、後で時間が作り出すわずかな違いを感じとることができた。それは津波の時間と今、我々が生きてこの文章を読んでいる時間との間の違いである。小さく見えるそのギャップの中に、多くの違いが入っている。それは生き残った者と死んだ者の間の違いでもあり、写真に撮られたものと撮られなかったもの、もしくは見ても撮ることができないものとの間の違いでもある。エリアパクにとっては全てのものが海である。いつも波をたて、固定された全てのものを浮遊させ、中心と周辺の区別を解消させる海そのものだ。韓国で写真というジャンルはなぜか硬くてダサく、つまらない。エリアパクの写真が海となり、そのつまらない写真を溶かし、浮遊していってくれることを願っている。

写真評論家 イ・ヨンジュン

386 세대
386 Generation

9
11
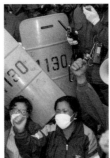
13
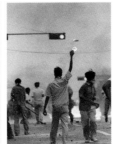
15
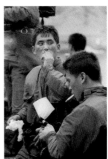

원천봉쇄(대구 한일극장 앞)
The Riot Blocked in front of Daegu Cine City Hanil, 1991

프로스펙스(경북대학교) *Prospecs in Kyungpook National University*, 1991

꽃병을 들고(서울대학교) *Raised a Flower Bottle in Seoul National University*, 1991

담배(신촌일대) *Cigarette around Sinchon Area*, 1991

17

19
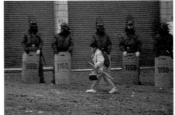
21
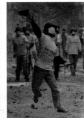

전봇대(경북산업대학교) *A Telephone Pole in Kyungpook Sanup University*, 1991

눈물의 하교길(경북대학교) *Tears after School Hours in Kyungpook National University*, 1991

짱돌(전남대학교)
A Small Stone in Chonnam National University, 1991

23
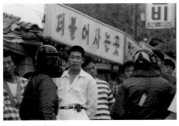
25
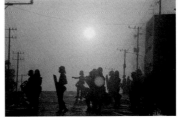

조폭과 전경(홍익대학교) *Gangsters and the Riot Police in Hongik University*, 1991

석양의 대치상황(경북대학교) *At Sunset in Kyungpook National University*, 1991

서울서 버티기
People in Seoul

27

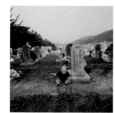

첫돌(국립묘지) *A Baby's First Birthday in National Cemetery*, 2001

29

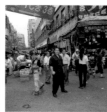

주먹 쥔 아저씨(남대문시장) *A Man with his Fist in Namdaemun Market*, 1999

31

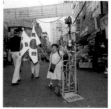

태극기 할머니(남대문시장) *A Grandmother with Korean Flag in Namdaemun Market*, 2002

33

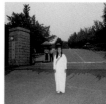

항의하는 어머니(국방부) *A Woman in Protest at Ministry of National Defense*, 2001

34

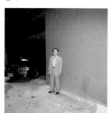

새 차 뽑은 사장님(명동) *An Owner with a Brand New Car in Myeong-dong*, 2003

35

열 받은 할아버지(종로) *An Angry Grandfather in Jongno*, 1999

37

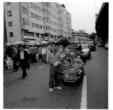

일당 하신 아저씨(청계천) *A Man Working by the Day in Cheonggyecheon*, 1999

38

공사중(이문동) *Under Construction in Imun-dong*, 2001

39

곤한 잠(전철 1호선) *Deep Slumber on the Subway Line One*, 2000

서울,
간격의 사회
Seoul,
A Society of Gap

45

주말의 경마장 *The Horse Racing Park during the Weekend*,
2003

47

대기중인 전경들 *The Riot Police on Standby*, 2004

49

노동자의 날 *May Day*, 2003

51

우향우 *Right Face*, 2004

67

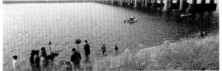

모 사장의 자살현장 *#1 Scene of the Suicide of a CEO*, 2004

69

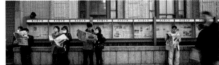

촛불시위 직전의 동아일보 *Dong-A Ilbo, Just before the
Candlelight Vigil*, 2004

71

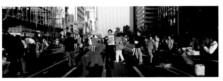

거리에 선 시민 *A Citizen on the Street*, 2004

73

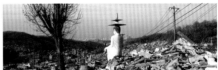

폐허 속 부처 *Buddah Standing in the Middle of Ruins*, 2004

도시 소년
Boys in the City

75

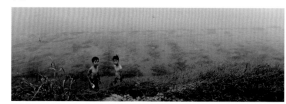

변두리의 여름방학 *Summer Vacation in Suburb Town*, 2004

77

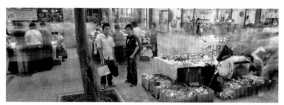

3초간 멈춘 소년들 *Boys Freezed for Three Seconds*, 2005

79

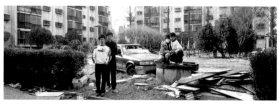

1단지를 접수한 소년들 *Boys Taking Over Apts.1*, 2005

The Game –
분단 풍경 다시 보기

41

테러 당한 우익청년
*The Right Wing Man
on Terror*, 2005

43

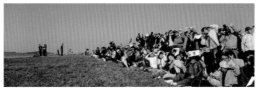

친절한 제품시연(F15 에어쇼) *F15 Air Show, Kind Product Demonstration*,
2005

53

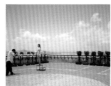

황해도투어 *North Korea Tour*,
2006

55

낚시친구 *Fishing with Friends*,
2006

57

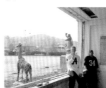

외출나온 브래드와 동료 *Brad
and his Company on Going
Out*, 2006

59

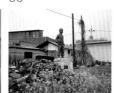

멈춰버린 소년 *A Boy Standing
Still*, 2006

60

텃밭에서의 모델 데뷔 *Models
Debut in the Field*, 2006

61

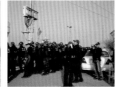

감시하는 눈, 기록하는 눈
*Observing Eyes, Recording
Eyes*, 2006

63

자랑스러운 포즈 *Proud Pose*, 2005

65

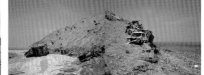

타겟 '가상의 평양' *Tarket 'Virtual Pyong-yang'*, 2006

Moving Nuclear

81
Window_The Equator #01, 2013

83
Window_Japan #02, 2013

85
Window_Vietnam #02, 2013

87
Window_Singapore #01, 2013

89
Window_Strait of Malacca #02, 2013

91
Window_Philippines #02, 2013

93
Window_Vietnam #01, 2013

95
Window_Indonesia #01, 2013

97
Window_Korea #01, 2013

99
Window_Taiwan #01, 2013

101
Window_Philippines #01, 2013

103
Window_The Equator #02, 2013

123

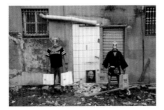

시로와 테츠시 *Shiro & Tetsushi*, 2013

124

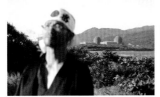

테츠시 #01 *Tetsushi #01*, 2013

125

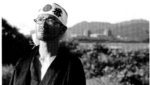

테츠시 #02 *Tetsushi #02*, 2013

126

보이는 것 보이지 않는 것 #02 *Seen or Unseen #02*, 2013

127

보이는 것 보이지 않는 것 #01 *Seen or Unseen #01*, 2013

128

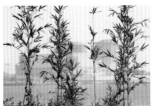

보이는 것 보이지 않는 것 #04 *Seen or Unseen #04*, 2013

129

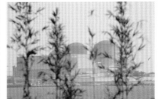

보이는 것 보이지 않는 것 #03 *Seen or Unseen #03*, 2013

사진의 길
Way of Photography

괄호 안의 수치는 3.11 일본
대지진 당시 그 지역의 쓰나미
평균 높이를 나타냄

107

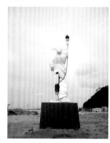

이시노마키시_동상(13.8m)
Ishinomaki_Statue(13.8m),
2011

109

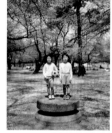

됴쿄_트로피가 된 소년들(0.8m)
Tokyo_Boy Who Became a
Trophy(0.8m), 2011

111

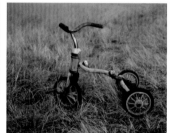

자전거 Trycycle, 2013

112

미나미산리쿠_건물 01(12.3m)
Minamisanriku_Building 01(12.3m),
2011

113

미나미산리쿠_건물 02(12.3m)
Minamisanriku_Building 02(12.3m),
2011

119

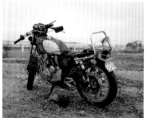

나토리시_야마하(12.5m) Natori_Yamaha
(12.5m), 2011

143

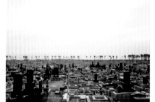

나토리시_공동묘지(14.7m) Natori_
Where a Cemetery(14.7m), 2011

145

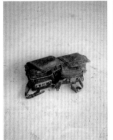

나토리시_란도셀(14.7m)
Natori_Ransel(14.7m), 2011

147

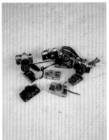

나토리시_카메라들(14.7m)
Natori_Cameras(14.7m), 2011

149

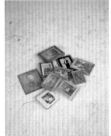

나토리시_사진 액자(14.7m)
Natori_Photo Frames(14.7m),
2011

151

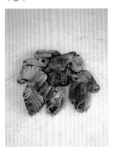

나토리시_야구 글러브
(14.7m) *Natori_Baseball
Gloves(14.7m)*, 2011

152

나토리시_음료수병(14.7m) *Natori_
Bottled Drinks(14.7m)*, 2011

153

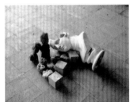

나토리시_비너스 (14.7m) *Natori_
Venus (14.7m)*, 2011

154

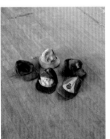

나토리시_모자들(14.7m)
Natori_Caps(14.7m), 2013

155

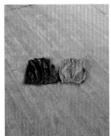

나토리시_옷들(14.7m) *Natori_
Clothes(14.7m)*, 2013

157

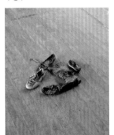

나토리시_신발들(14.7m) *Natori_
Shoes(14.7m)*, 2013

2PM in
Fukushima

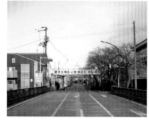

2PM_원자력 간판 *2PM_Nuclear Signs*,
2014

133

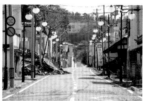

2PM_시세이도 *2PM_Shiseido*, 2014

133

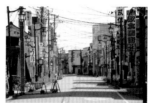

2PM_우나기 *2PM_Unagi*, 2014

133

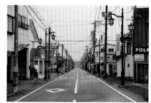

2PM_소프트뱅크 *2PM_Soft Bank*, 2014

133

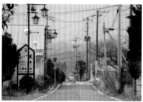

2PM_카라오케 쿠라 *2PM_Karaoke Kura*,
2014

133

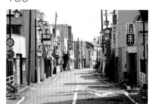

2PM_술&쌀 *2PM_Alcohol&Rice*, 2014

133

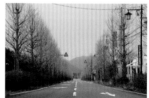

2PM_학교 앞 *2PM_In front of a School*,
2014

중간도시
Middle City

115

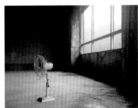

산요 선풍기 *Sanyo Fan*, 2014

117

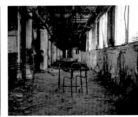

타버린 책상 *A Burned-out Desk*, 2014

121

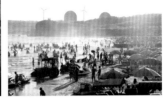

근미래적 풍경 *Landscape of the Near Future*, 2013

135

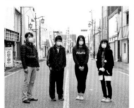

마을을 떠난 피난민들 *Refugees*, 2014

137

후쿠시마 가는길 *On the Way to Fukushima*, 2013

139

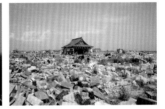

절이 있는 풍경 *The Scenery around a Temple*, 2013

141

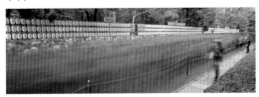

1월 1일 도쿄 *January 1 Tokyo*, 2011

박진영

1972 부산 출생
1997 경일대학교 사진영상학과 졸업
2003 중앙대학교 대학원 사진학과 중퇴

개인전

2015 《우리가 알던 도시》 강홍구 박진영 2인전,
 국립현대미술관, 과천, 한국
2013 《방랑기 1989-2013》, 고은사진미술관,
 부산, 한국
2012 《사진의 길 – 미야기현에서 앨범을 줍다》,
 아틀리에 에르메스, 서울, 한국
2011 《ひだまり》, 토요타 아트스페이스, 부산,
 한국
2008 《ひだまり》, 갤러리S, 서울, 한국
2006 《The Game – 분단풍경 다시보기》,
 금호미술관, 서울, 한국
2005 《Boys in the City》, 금호미술관, 서울,
 한국
2004 《서울..간격의 사회》, 조흥갤러리, 서울,
 한국

주요 단체전 (2005년 이후)

2015 《장면의 탄생》, 갤러리 룩스, 서울, 한국
 《거짓말의 거짓말》, 토탈미술관, 서울, 한국
 《Urban Experience in Contemporary
 East Asian Photography》, 스미스
 칼리지 뮤지엄, 매사추세츠, 미국
 《사진_보이는 것, 보이지 않는 것》,
 동경예대미술관, 도쿄, 일본
2014 《Arafudo Art Annual》, 후쿠시마 츠치유,
 후쿠시마, 일본
 《간–텍스트》, SPACE 22, 서울, 한국
 《SEMI CLOSE UP》, 동교동 빈집, 서울,
 한국
2013 《사진과 사회》, 대전시립미술관, 대전, 한국
 《Tele–Be》, 갤러리현대, 서울, 한국
 《Area Park – 土田 祐介》,
 Coexist Tokyo Gallery, 도쿄, 일본
2012 《The mechanical cocoon》, Arti et
 Amicitiae, 암스테르담, 네덜란드
 2012 대구사진비엔날레 특별전 《도시의

비밀》, 대구예술발전소, 대구, 한국
 《서울에서 살으렵니다》, 한미사진미술관,
 서울, 한국
 《미술에 꼬리달기》, 경기도미술관, 안산,
 한국
2010 《한국현대사진의 조망》, 국립대만미술관,
 타이중, 타이완
 《시선의 반격》, 라파트먼트 22, 라바트,
 모로코
 2010 아를 사진축제, 아를, 프랑스
2009 《Chaotic harmony》, 휴스턴
 현대미술관, 휴스턴, 미국
 《Chaotic harmony》, 산타바바라
 뮤지엄, LA, 미국
2008 《Trans Pop》, YBCA, 캘리포니아, 미국
 《The Big and Hip_Korean
 Photography Now》, 노화랑, 서울, 한국
 러시아 포토페스티발, 노보시비르스크
 뮤지엄, 노보시비르스크, 러시아
 《Korea Vietnam – Remix》, Galerie
 Quynh, 호치민, 베트남
 《한국현대사진60년 1948-2008》,
 국립현대미술관, 과천, 한국
 2008 광주비엔날레 주제전 《연례보고》,
 광주비엔날레관, 광주, 한국
2007 《Fast Break : Recent Works from
 Seoul》, PKM 갤러리, 북경, 중국
 《한국 현대사진 스펙트럼》, 트렁크갤러리,
 서울, 한국
 《현대 한국사진의 풍경》, 서울시립미술관,
 서울, 한국
 《견고한 장면》, 아트비트 갤러리, 서울, 한국
 《Trans Pop》, 아르코미술관, 서울, 한국
2006 《방아쇠를 당겨라》, 비비 스페이스, 대전,
 한국
 《얼굴의 시간, 시간의 얼굴》, 스페이스 휴,
 서울, 한국
 《Art beyond Life》, 포스코 미술관,
 서울, 한국
 2006 대구사진비엔날레 주제전 《다큐로
 본 아시아》, Exco, 대구, 한국
 《사춘기 징후》, 로댕갤러리(현 플라토),
 서울, 한국
 《프로젝트 아이》, 아트센터 나비, 서울,
 한국

2005 《夢遊都園》, 쌈지갤러리, 서울, 한국
 《Picturing Korean Vision & Visuality》,
 이영미술관, 용인, 한국
 《17X17》, 토탈미술관, 서울, 한국
 《2005..청계천을 거닐다》,
 서울시립미술관, 서울, 한국
 《Fast Forward》, 레인반하우스
 사진박물관, 프랑크푸르트, 독일
 《오늘의 인권》, 조흥갤러리, 서울, 한국
 《PARK》, 서울올림픽미술관, 서울, 한국

작품 소장

국립현대미술관
고은사진미술관
경기도미술관
UBS컬렉션
아트링크 컬렉션
서울시립미술관
에르메스 코리아
금호미술관
미술은행
이영미술관
서울올림픽미술관
동강사진박물관

현재 일본 도쿄에 거주
일본과 한국을 오가며 사진 작업
www.areapark.net
ny7train@hanmail.net

Area Park

1972 Born in Busan, Korea
1997 B.A. Kyung-il University, Deagu
2003 M.F.A. Chung-ang University of a
 Graduate, Seoul

Solo Exhibitions

2015 *City We Have Known,* Kang Hong
 Goo&Area Park Two-person
 Exhibition, National Museum of
 Modern and Contemporary Art
 Korea, Gwacheon, Korea
2013 *Bang Rang Ki 1989-2013,*
 Goeun Museum of Photography,
 Busan, Korea
2012 *Way of Photography,* Atelier
 Hermes, Seoul, Korea
2011 *Hidamari,* Toyota Art Space,
 Busan, Korea
2008 *Hidamari,* Gallery S, Seoul, Korea
2006 *The Game,* Kumho Museum of
 Art, Seoul, Korea
2005 *Boys in the City,* Kumho
 Museum of Art, Seoul, Korea
2004 *Seoul..a society of gap,*
 Chohung Gallery, Seoul, Korea

Selected Group Exhibition

2015 *Birth of a Scene,* Gallery Lux,
 Seoul, Korea
 Fake of Fake−On Photography,
 Total Museum of Art, Seoul, Korea
 *Urban Experience in Contemporary
 East Asian Photography,* Smith
 College Museum of Art,
 Massachusetts, USA
 *The Photograph :What you see
 & What you don't #02,* Tokyo
 University of the Art, Tokyo, Japan
2014 *Arafudo Art Annual,* Tsuchiyu
 Fukushima, Fukushima, Japan
 間−TEXT, Space 22, Seoul, Korea
 SEMI CLOSE UP, Donggyo-dong
 74, Seoul, Korea
2013 *Photography and Society,*
 Daejeon Museum of Art, Daejeon,
 Korea
 Tele−be, Gallery Hyundai,

Seoul, Korea
Area Park−土田 祐介, Coexist
Tokyo Gallery, Tokyo, Japan
2012 *The Mechanical Cocoon, Arti et
 Amicitiae,* Amsteldam, Holland
 Secret in City, 2012 Deagu
 Photography Biennalle, Deagu
 Art Factory, Deagu, Korea
 Mega Seoul 4 Decades, The
 Museum of Photography,
 Seoul, Korea
 Tagging Art Works, GMOMA,
 Ansan, Korea
2010 *Aspects of Korean Photography,*
 National Taiwan Museum of Fine
 Art, Taichung, Taiwan
 Perspective Strikes Back,
 Lapattment22, Rabat, Morocco
 2010 Rencontres d'Arles,
 Arles, France
2009 *Chaotic Harmony,* The Museum
 of fine Art Houston, Houston, USA
 Chaotic Harmony, Santababara
 Museum of Art, Santababara, USA
2008 *Trans POP,* Yerba Buena Center
 for the Art(YBCA), California, USA
 *The Big & Hip, Korean
 Photography Now,* Gallery RHO,
 Seoul, Korea
 Russia Photo Festival,
 Novosibirsk Art Museum,
 Novosibirsk, Russia
 Korea-Vietnam-Remix, Galerie
 Quynh, Hochiminh, Vietnam
 *Contemporary Photography of
 Korean 60years 1948-2008,*
 National Museum of Contemporary
 Art, Gwacheon, Korea
 Annual Report, 2008 Gwangju
 Biennale, Gwangju, Korea
2007 *Fast Break: Recent Work from
 Seoul,* PKM Gallery, Beijing, China,
 Korea
 *Spectrum of Korean Contemporary
 Photography,* Trunk Gallery, Seoul,
 Korea
 *Landscape of Korea Contemporary
 Photography,* Seoul Museum of Art,
 Seoul, Korea
 Adament Scene, Artbit Gallery,
 Seoul, Korea

Trans POP, Arco Art Center,
Seoul, Korea
2006 *Pull the Trigger,* Space BIBI,
 Deajeon, Korea
 Time of Face, Face of Time,
 Alternative Space Hue, Seoul,
 Korea
 Art beyond Life, Posco Art
 Museum, Seoul, Korea
 Imaging Asia in Documents,
 1st Deagu PhotoBiennale, Deagu,
 Korea
 Symptom of Adolescence, Rodin
 Gallery, Seoul, Korea
 Project I, SK Art Center Nabi,
 Seoul, Korea
2005 *Mongyudowon,* Art Space Ssamzie
 Seoul, Korea
 Picturing Korean Vision & Visuality,
 Ie-young Contemporary Art
 Museum, Yongin, Korea
 17X17, Total museum of Art, Seoul,
 Korea
 Cheonggycheon Project II , Seoul
 Museum of Art, Seoul, Korea
 Fast Forward, Foto-forum
 International, Frankfurt, Germany
 Just lying there, Chohung Gallery,
 Seoul, Korea
 The Park, Seoul Olympic Museum
 of Art, Seoul, Korea

Public Collections

National Museum of Modern and
Contemporary Art, Korea
Goeun Museum of Photography
Gyeonggi Museum of Modern Art
UBS Collection
Art Link Collection
Seoul Museum of Art
HERMES KOREA
Art Bank, Korea
Seoul Olympic Museum of Art
Ie-young Contemporary Art
Museum
Dong Gang Photo Museum

Live in Tokyo & Seoul
www.areapark.net
ny7train@hanmail.net

두 면의 바다 二面の海

글·사진 박진영
에세이 이영준

펴낸이 김정은
진행 IANN 김선경
디자인 IANN 손영아

아트디렉터 박연주

한일 번역 타니세키 카오루

인쇄·제본 문성인쇄
발행일 2015년 6월 30일

펴낸곳 이안북스
주소 서울시 종로구 효자로 7-2
오리온빌딩 2F, 110-040
www.iannmagazine.com
전화 02 734 3105
팩스 02 734 3106

ISBN 979-11-85374-04-8
가격 28,000원

Two Sides of the Sea

Text & Photographs Area Park
Essay Young June Lee

Publisher Jeong Eun Kim
Editorial Assistant IANN Sunkyung Kim
Design IANN Young-A Son

Art Director Yeounjoo Park

Translator(JP) Taniseki Kaoru

Printing & Binding Munsung Printing
First Published Date 30 June 2015

Publishing Co. IANNBOOKS
Address 2F Orion Bldg., 7-2, Hyoja-ro,
Jongno-gu, Seoul, Korea, 110-040
www.iannmagazine.com
Tel +82 (0)2 734 3105
Fax +82 (0)2 734 3106

이 도서의 국립중앙도서관
출판예정도서목록(CIP)은
서지정보유통지원시스템 홈페이지
(http://seoji.nl.go.kr)와
국가자료공동목록시스템
(http://www.nl.go.kr/kolisnet)
에서 이용하실 수 있습니다.
(CIP제어번호 : CIP2015013951)